COOK & LOOK

Life Style In
Mountain City

山城生活
風格指南

山城推薦序
Preface

臺中山城 慢心旅行的起點

臺中依山傍海，朝東是廣邈的山陵林蔭，有蟲魚鳥獸、四時鮮果，處處驚喜，精彩紛呈。除了繁盛的景致外，山城亦蘊蓄著大埔客家人的開拓記憶、林業開採史話、三山國王及伯公的神威、巧聖先師的精湛工藝等層層文化篇章；由在地歷史轉化而成「新丁粄節」、「巧聖先師祭」客家節慶，讓人們得以重溫當家族新婚、添丁時，製作新丁粄酬神的傳統，及再現巧奪天工的匠藝，透過歡慶的氛圍把人們從現代引領至古遠的生活中。當然，由山城土地所孕育的鮮甜飽滿水果，更是在地一大特色，如今滿山的果園也漸轉身成休閒農場，讓久居城市的遊客得以成為一日農夫採摘果實，伴著熱情的旅宿、特色產品的理想販店，成為了值得慢心體驗山城的一片風景。

山城一切人文風貌、生活況味的縮影，可說盡在《山城生活風格指南》中。更特別的是，臺中名廚鄧玲如女士此次以山城引路人身分，實地探訪了在地人、事、物，發掘出每一農場的農人堅持精神、特色農作物及休閒農業體驗；描繪了民宿主人的熱忱及可納進山風蟲鳴的住宿環境；介紹了在地特色販店，從樟腦、咖啡到甜點，引領讀者看見創業理想家的夢想。

本書是來到臺中山城最好的深度旅行指南。到臺中，別忘了到訪山城，循著指南品味人文風俗、樸實自然及人情溫度，這裡值得你細細體會、深深感受。

臺中市政府 市長 / 盧秀燕

體驗山城最動人的篇章

臺中市山城地區擁有得天獨厚的氣候及地理條件，景觀地形優美，豐富的農業生產資源，農民耕作技術精湛，農產品質優良，是臺灣重要經濟果樹、茶葉、花卉及蔬菜產地，客家文化資源豐富多元，吸引眾多國內外包括香港、新加坡等地遊客來山城地區從事觀光旅遊、品嚐美食、採果體驗等農業休閒旅遊活動。

在【名廚玩客來帶路】書籍中介紹的東勢在地體驗農場、民宿業者與特色小店提供旅人來到東勢的指南，此書一方面為深度介紹東勢在地特色與文化，更重要的是能透過農人的故事行銷臺中山城的風貌，吸引旅人到山城一遊。

本市已劃設新社區馬力埔、抽藤坑、東勢區軟埤坑、梨之鄉、太平區頭汴坑、石岡區食水料、大甲區匠師的故鄉、外埔區水流東、后里區貓仔坑、和平區德芙蘭及大雪山等 11 處休閒農業區，其中就有 9 處位於山城地區，而且休閒農場數量也相當多位在這個區域，發展休閒農業產業上相當具有競爭力，將持續推動各休閒農業區發展成為具有農業、觀光、文化教育等功能，打造優質休閒農業的場域。

臺中市政府農業局 局長 / 蔡精強

兩河流域 勢在必行

臺中惠文高中教師兼圖書館主任 / 蔡淇華

曾獲 2014 年師鐸獎、2016 總統教育獎主題曲首獎,著有《寫作吧!你值得被看見》、《有種,請坐第一排》、《一萬小時的工程:隱形的天才》等。

「你知道台灣也有兩河流域嗎？」在 2019 年國際書展的會場，主編十本《浪漫台三線》的天下雜誌同仁陳世斌問我。

「兩河？哪兩河？」

「大安溪與大甲溪，老師你要寫的東勢，就是被這兩條河圍繞。」

透過世斌，我第一次知道台灣有一條從桃園大溪貫穿到台中東勢的台三線，那是一條「產業大道」，也是一條珍藏客家文化的「人文大道」，而大道上的東勢，盡得風華。對我而言，東勢曾是座身世陌生的山城，然而就在最近半年，東勢像個美麗的漩渦，不斷將我捲入它深不可測文化內涵中。

年前接到東勢一家名為「哈佛書店」的演講邀約，囿於人情，勉強一行。那日一進書店，不禁被其恢弘的氣勢一驚，想不到在這小鎮，也有「金石堂」格局的書局。一問之下，才知道背後的感人故事。

原來 1999 年 921 大地震重創後，東勢百業蕭條，秀麗的山城變得死氣沉沉。在地囝仔青年張智清，毅然辭去都市的主管工作，決定投入故鄉重建，在全倒的「東勢王朝」對面開設金石堂書局。東勢金石堂在震後不到半年開幕，當日許多人眼眶都紅了，因為感覺沒被拋棄。幾年後張智清退出加盟，改為「哈佛書局」，而且擴大營業，提供展演空間。那日分享，還沒開始，座位已被坐滿，最後竟然來了近 70 位聽眾。那日我收下老闆送的水果，但堅持不收演講費，待車子一開離張智清的視線後，我的眼淚就模糊了前方的視線，自忖：「一個直轄市的誠品書局，都不可能來這麼多人，但只有五萬居民的東勢，竟然辦到了。山城，你是座真正的文化大城！」

所以日後詠仁向我提出這本書的指導邀約時，我不加思索就答應了。校閱這本書的稿件，不啻是趟驚奇之旅。閱畢後，才知道是 1966 年的一場法會，啟發了東勢水果王國的序曲，也認識了「三山國王廟」、「將寮」、「鯉魚伯公」、「巧聖先師廟」與「匠寮」的歷史。而山城的客家米粄、休閒農業、樟腦體驗館、咖啡廳、氣象萬千的民宿，更是人文的繁花勝景。

世斌主編後來傳來一幅幅他手繪的東勢古道地圖，那一條條歷史的迴廊，傳出陣陣回音，呼喚我擇日帶上《山城生活風格指南》這本書，跨上單車，就從 12 公里長的東豐自行車綠廊出發，讓微風輕拂著臉，望著遠方的山巒疊翠，駛向香甜多汁的水梨、芬芳的咖啡、還有雪山下的民宿……這迷人的「兩河流域」呵，今日已是「勢在必行」。　東勢，我來了！

山城推薦序
Preface

觀光是一個城市競合力及城市治理的總合體,檢視國內外觀光客對這城市發展的評比。也就是說,觀光客需求的食,宿,遊,購,行是否能提供完善的服務,進而在觀光上的人文地產景是否建構完整的友善環境,這就是檢驗城市進步的指標。

通常觀光客的旅遊行為,第一項的需求與誘因是食,吃方面的滿足,相當重要。所以在我從 2014-2018 年擔任台中市政府觀光旅遊局長任內,推展的觀光政策,就將台中在地美食當做推廣國際與國旅觀光的先鋒。

以連續幾年之「得食台中」,「花漾台中」,「繽紛台中」展示亞洲最大美食展台北世貿展場推銷給國人及國際觀光客。

就是以台中在地食材為元素結合台中一百位行政主廚共同創意多元料理如西式,中式,日式,客家式,原住民式等美食,以呈現台灣中部美食王國,著實受到外界的佳評,也引入如潮的國際觀光客來這美麗的城市。這還不足呈現這城市的多樣性,與台中觀光業再創新建立午茶生活節,將台中聞名的珍珠奶茶,糕餅結合,推出台中特有的下午茶生活文化,讓亞洲觀光客感受這城市的悠閑優雅的城市生活品味。

在地美食,由產地到餐桌的理念及推廣工作,有一位很重要的推動者是,寧菠小館的創辦人鄧玲如。多年來一直在亞洲,台灣各地代表台中在外推廣,執著一路走來,令人感動。

此次她特別結合台中山城的特色美食做為推廣,所謂台中山城包括由豐原區為起點,和平區,石岡區,新社區,東勢區,后里區等九區的水果農產品材料,匯整出版一本美食書。來台中持這本美食書,按圖索驥,就可吃到最在地最接地氣地美食。

臺中市觀旅局前局長 / 陳盛山

山 城 序
Preface

彩色寧波鄧玲如為臺中百大名廚，致力於研發在地創新菜色，其餐廳寧波小館更是年年獲得臺中十大伴手禮獎項肯定，這次運用專業知識化身為山城引路人的身份，實地探訪山城各特色萃取季節山城蔬食、特色小食，取之在地材料，用於在地餐食，並將山城客家文化料理作為保存與創新，希望藉由名廚玩客來帶路作為平臺，以非傳統旅遊的方式介紹山城中的人事物，最後更用本身的料理專業轉化山城美食，尤其是客家傳統風味的創新，教導給讀者另類的創意料理手法。

山城是一座有趣的集合體，在歷史融會了日治伐木產業，經過了幾代的蔬果農業的轉變，與大自然息息相關，在<山城生活風格指南>中會看到山城的歷史、神話，文化的轉變，慶典盛事以及庶民文化包含客家特殊飲食，市場內的人情溫度，這都是旅人來到東勢能馬上跟著指南來探索。

我們將深入臺中山城，東勢、新社、石岡區內找尋在地的故事，農夫的手用來種植大地產物，但他們不曾將他們的奮鬥故事對外訴說；而透過我們筆下，將他們的精彩故事呈現給大眾，探索在地小農與開墾者的故事，诱過<山城生活風格指南>實際進入東勢採訪當地農人，指南內介紹了13個具有體驗山城生活的據點，4個好住所，以及7個獨具風格的小店，最後萃取出10道經典客家菜色，以創新手法表現，讓大家進入山城最美麗的篇章。

名廚玩客來帶路 編輯 / 陳詠仁

CONTENTS 目錄

CHATER 3 山城好住所

CHATER 4 山城獨特販店

CHATER 5 山城名廚動手作

CHATER 01
何謂山城

用地方創生的角度來解開山城的秘密
探索山林的獨特風情

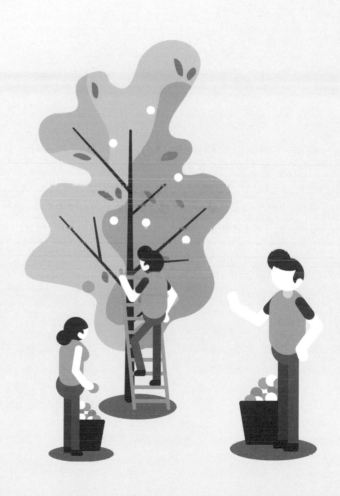

01-CULTURE
山城記憶

大埔客家人的開拓史

東勢背倚中央山脈，被大甲溪和大安溪環抱著，是臺中一帶山陵與平原的交界之處。

在清朝康熙中葉，漢人前來開墾前，這裡本來是平埔族與泰雅族的活動範圍。當時從中國大陸來的先民們，一開始都在彰化一代的平原開墾，經過各省、各族群的分類械鬥後，來自廣東大埔的客家人，遂往臺中方向、往山區的方向遷移，最後來到了豐原、東勢一帶定居下來。如今的大埔客家人，散居在全臺各地，唯有臺中東勢較為集中。

最初來到東勢一帶的漢人，有許多是為了砍伐山林資源的木匠工人，他們在那裡建立了木匠工寮，因此東勢最初在乾隆年間被稱為「匠寮」、「寮下」。後來豐原人覺得那裡只是豐原東邊的一個角落，所以把這裡喚為東勢角。一直到了日治時期以後，這裡才被簡稱為東勢，沿用至今。

東勢的宗教文化

清朝從中國大陸渡過黑水溝而來的東南沿岸移民，通常是原來社會較為清貧、希望能到臺灣尋求發展機會的人們，所以他們並沒有太多資源可以保護自己。在這情況下，來自同鄉的夥伴便會相互幫忙扶持。在這過程中，原鄉的宗教信仰，就成為凝聚他們最好的圖騰象徵。東勢的大埔客家人，便是把家鄉的三山國王信仰帶來了臺灣。

被東勢鄉親稱為「王爺公」的三山國王，不但凝聚了鄉里族群的意識，也成為東勢人開墾荒地時面對困境的慰藉。每當遭遇原住民的威脅，他們便祈求三山國王能顯神威庇佑。所以如今東勢仍有許多宮廟在祭祀著三山國王。

除了三山國王外，早期來此開發的工匠們，也從中國大陸迎接來了工匠之神魯班公的令旗，建立了巧聖先師廟，也是全臺先師廟的祖廟。每年魯班公誕辰日，全臺各地分香出去的廟宇，也都會回來東勢進謁。巧聖仙師祭如今也成為客家文化重要的祭典之一。

而說起東勢的宗教信仰，就不可不提東勢的土地公信仰。東勢除了有間造型獨特的鯉魚伯公廟外，新丁粄節更是東勢宗教文化的重中之重。在過往農業社會時，因為勞動力需求，添丁與否可說是家族間的大事。所以每年的元宵節時，東勢的居民都會將家族新婚、添丁的消息報告給伯公，並製作新丁粄酬神，感謝神明的庇佑。時至今日，這個習俗已經成為了東勢最重要的節慶活動，每年的新丁粄節都會全體動員慶祝，也吸引了大批遊客觀光。如今東勢新丁粄節已經成為臺灣 12 大客庄節慶之一了。

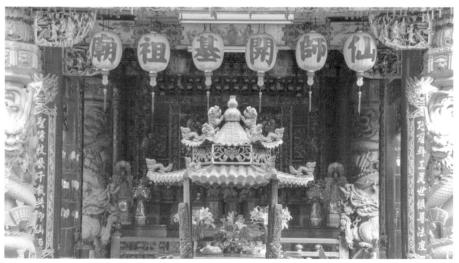

東勢的飲食

東勢除了很好地保留了客家的文化禮俗外,客家的飲食也是東勢山城的一大特色。傳統客家子弟多務農為主,因此在資源有限的情況下,他們將米食料理的可能性發揮到最大,發展出各式各樣的「粄」。

所謂的粄,就是以米漿製成的食物。這類食物,可做鹹食,也可做成甜點。他可是日常用以溫飽的料理,也可是祭神、送禮用的獻品。粄食可說是客家飲食文化中最重要的元素之一。

前面提到的新丁粄,類似閩南的紅龜粿,是個具有喜慶意義的甜點。而水粄,則類似碗粿,是客家最普羅的庶民小吃。豬籠粄,也就是很具客家特色的客家菜包。而為人所熟知的客家粄條,則是由薄如秀帕的面帕粄製作而成。各式各樣的粄都各有風味,客家人可說將米食料理的可能性發揮到了極致。

除了粄之外,醃漬料理也是客家飲食的一絕。尤其在東勢,更是能看到其他地方少見的醃漬品。早期東勢人由於會入山開墾,所以山中捕獲的野獸珍禽,都會被醃漬起來,成為佳餚。而這類的醃漬品,東勢人稱之為「醢」(中文讀音為ㄏㄞ ˇ,大埔客家音念成 ge ˇ)。如今東勢人依舊有將豬肉醃漬為醢的習慣,稱之為「豬肉醢」。而由於東勢鄰近大甲溪,所以東勢鄉親也會將溪中的魚蝦拿來醃漬,稱之為「魚醢」。至於蔬菜醃漬而成的「滷鹹淡」更是非常普及的客家漬物。來到東勢山城,隨處皆可見有人在販賣福菜、梅乾菜等各式醃漬品。

水果之鄉

東勢人本來都以務農種稻為主,然而到了1960 年代,臺灣的農業開始衰退,東勢的農民們也不免於難。然而東勢的農民們靠著客家人不輕言放棄的硬頸精神,紛紛開始轉種各類果樹,替自己殺出一條生路。在這過程中,東勢鄉親憑藉著自己的創造力與勤勉不懈,創造了許多明星級果物。像是張榕生老師發明的高接梨、從美國引進的茂谷柑、從日本引進的甜柿等等,現在都成了東勢果農的珍寶。

如今東勢的蔬果業已成為臺灣銷售量、銷售額最大的所在地,被譽為「水果之鄉」。而東勢鄉鎮周邊的各式果園,也成為了觀光遊憩的好地方。

多元文化的匯入

1960 年代，不但是東勢農民的轉捩點，1960 年也是中部橫貫公路開通的一年。做為中部橫貫公路西部段的起點，東勢也迎來了當初建造公路的外省家庭。這些外省族群也豐富了東勢的文化，如今來到東勢，四處皆可見餃子館、麵食店、製麵場的林立。

而由於東勢農民生性靦腆，對於男女交往之事不擅長，所以這一二十年來，從中國大陸、東南亞一帶迎娶了外籍配偶。而這些新臺灣人，也各自把他們原鄉的文化帶入了東勢，使得山城文化更顯多元。

11

02-Hak-kâ
大埔客家人

大埔客家人的歷史

客家話腔調以四縣腔和海陸腔為最大宗。而操大埔腔的客家族群則佔第三位,其族群分布多位於臺灣中部一帶。

從一些開發豐原、東勢地區的人家的族譜,可以發現他們都來自於廣東省的大埔縣。例如開發葫蘆墩(豐原)的張達京就是一個很著名的例子。

豐原地區在早期是平埔族的生活領域,平時以狩獵為主,並不積極於開墾土地。直到康熙雍正年間,漢人陸續來到這裡以後,才正式有了開墾的工作。而在這開墾臺灣中部的歷史中,張達京是貢獻最大的重要人物。

張達京出生於廣東潮州府大埔縣,來臺發展時,曾經以中藥技術替人治療瘟疫,所以破獲眾望。在臺灣的期間,他曾經娶原住民女子為妻,也曾經以「割地換水」的手段,和原住民換取大量的開墾土地。當時有許多主機潮州的客家人受到張達京的吸引而來,他們集結於神岡、豐原、石岡、東勢一帶,形成大量的客家聚落。

除了張達京外,大茅埔的開墾也是東勢開發史上很重要的一筆。大茅埔是位於大甲溪河階上的一個聚落,最早來到此地開墾的大墾戶劉啓東、劉章職,他們就是來自於廣東省大埔縣高坡鎮。而如今,東勢已經成為大埔客家人群聚最為密集的地方之一,保存了相當的客家文化傳統。

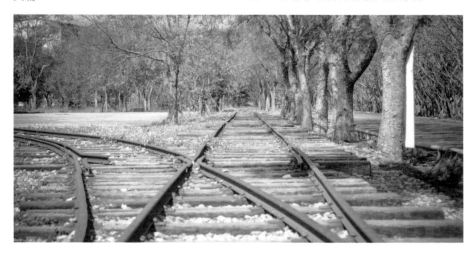

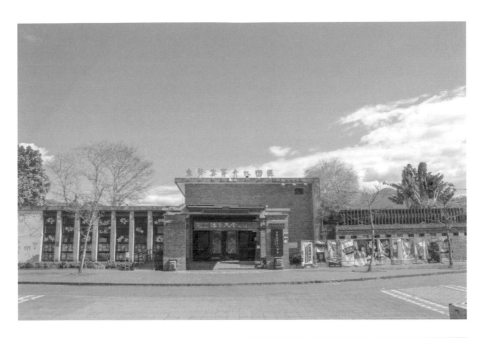

東勢客家文化園區

然而隨著時代的變遷，客家文化在臺灣的發展已逐漸變為弱勢。為了讓人們更加了解大埔客家的文化，於是東勢的鄉親和臺中縣政府決定改建廢棄的東勢舊火車站，使其搖身一變為東勢客家文化園區，肩負起推廣大埔客家文化的使命。

如今的客家文化園區，已成為東勢推廣文化活動的重要所在。像是 2017 年舉辦了東勢最重要的新丁粄節，傳承了新丁粄與伯公信仰的文化。2018 年舉辦了「人生超限時主義展」，讓東勢的長輩們重新找回年輕的活力。其他各類的市集也經常選在這裡舉行，不但吸引人潮，也替東勢小鎮帶來文化的活力。

而在東勢文化園區的場館裡，則不定時有各式客家文化的文物展覽，你也許可以看到巧聖先師祭的木雕展覽，也許可以看到文史工作者在東勢的田野調查記錄，遊客來訪前不妨先查詢當期有什麼活動展覽。

東勢文化園區的前身
東勢火車站

現在的東勢客家文化園區,是由東勢舊火車站改建而成,是老一輩東勢居民生命中不可抹滅的重要記憶,居民們無論是要出外求學工作、或是農民要將作物送到外地去賣,都非常仰賴這條來到東勢的火車支線。

火車東勢線於 1958 年建造,由豐原一路向東勢延伸。當初興建的目的,原在於運送大雪山林場的林木資源。然而隨著林業的式微,東勢線也跟著沒落。加上臺灣公路建設日益進步,也衝擊了東勢線的營運。1991 年 8 月 31 日東勢線開出最後一班車,當天車站擠滿了人潮,來和他們的青春記憶道別。

如今,改建後的舊車站,雖然月台、候車室等建築因為過於老舊而被拆除,但改建過後的客家文化園區依舊仍看得到些許的火車站遺跡。而經營園區的業者,為了吸引更多人認識客家文化,還特地複刻了全臺第一輛的蒸汽火騰雲號,每每假日都吸引許多爸爸媽媽帶著小朋友前來遊憩。

除此之外,東勢線本來的舊火車鐵道,現在也被開闢成東豐、后豐自行車道,旅客們可以在客家文化園區附近租借自行車,悠遊東勢一帶的美麗景色。透過自行車道,遊客可以觀賞大甲溪沿岸的鬼斧神工,可以一覽石岡大壩的壯闊風景,可以穿梭於九號隧道。

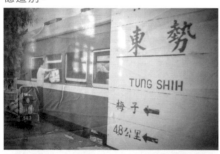

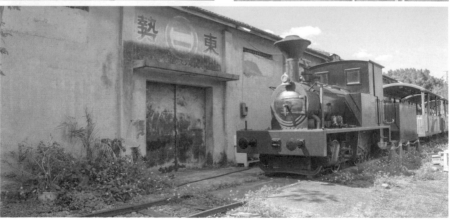

樟腦故事館

而位於東勢文化園區一旁，有一間布置極具風格特色的場館，那便是樟腦故事館。臺灣曾經是樟腦王國，因為樟腦而興起的市鎮有三個，分別是集集、三義和東勢。這間故事館雖然佔地不大，卻生動地記錄了東勢樟腦業發展的歷史。樟腦故事館是由寶島燻樟實業社所創，而這間故事館的成立背景，有著一段令人動容的故事。

寶島燻樟是東勢具有百年歷史的會社，擁有四代的歷史。其中第二代傳人吳祿生，在日治時期靠著樟腦以及臺中、日本多角化的貿易經營，讓家人過著衣食無憂的生活。然而在 1949 年，吳祿生依例從上海工作完要回臺時，竟不幸搭上了太平號輪船，從此天人永隔。而吳祿生的兒子吳能達，即便現在年事已高，回想起當時的記憶，仍非常悲傷難過。為了紀念祖父，為了慰藉父親，寶島燻樟第四代的吳素萍決心重振燻樟業，將傳統產業結合文創，讓百年的會社得以延續。而這間樟腦故事館，某方面來說，也讓這段樟腦業的故事得以繼續流傳。

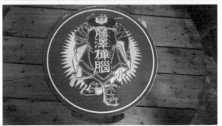

原東勢公學校宿舍

在距離客家文化園區不到 5 分鐘路程的距離，還有幾間優雅古樸的日式建築，同樣吸引人目光，那便是原東勢公學校的宿舍。

在日治時期，日本政府為了殖民需要，建立了「國語傳習所」，教授臺灣人民日語。而在東勢一帶，則於大正 10 年（西元 1921 年）成立了東勢公學校，並在昭和 13 年（西元 1938 年）於現今的東勢國小一帶興建新校舍。當時的日本政府，通常會在學校旁邊建立教職員工的宿舍，東勢公學校宿舍便是在這樣的背景下誕生。

這幾間房舍建造於 1921 年，採用檜木、編竹來泥牆及仿石頭裝修的洗石子等建造，屬「和洋折衷式」的風格，極具歷史意義。現在不但被列為古蹟，將來預計會設置東勢國小校史館、客家故事館，和客家文化園區串連起來， 同扛負起傳承大埔客家文化的功能。

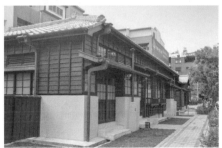

03-RELIGIOUS
山 城 的 信 仰

三山國王
Three Mountain Kings

鯉魚伯公廟
Groundskeeper God

近二、三十年來,臺灣的傳統節慶越來越被人們所重視,例如臺中的大甲媽祖遶境,已經不只是老一輩鄉親的信仰活動,它更變成了許多年輕人趨之若鶩的民俗慶典。另外,近幾年像是《花甲男孩轉大人》、《通靈少女》等戲劇的流行,也讓越來越多人重視起臺灣的宗教文化。

事實上,宗教並不只是外在於生活的祭典與節慶而已,而是跟人們的生活息息相關。每一個宗教儀典,其實都承載著一個地方、一個族群的文化歷史。東勢三山國王的信仰,就是一個很好的例子。

從山神變王爺公
三山國王的源起

三山國王,東勢居民口中的「王爺公」,本來是廣東潮州巾山、明山、獨山三座山的山神。關於這三座山神的信仰,至少可以追溯到隋朝,可為淵遠流長。而關於三山國王的信仰,有兩個傳說特別有名。

在唐憲宗時期,韓愈擔任潮州的刺史時,大雨不斷,造成當地很大的農損。於是韓愈就率眾向三位神祇祭拜,不久雨便停了。韓愈為了酬謝這三位神祇,不僅準備了牲禮祭拜,還發揮文才,撰文歌頌。所以後來有些三山國王廟,例如臺南西門路上的三山國王廟,會一同祭祀韓愈,非常有趣。

另一個傳說,是在宋朝時期,宋太宗領兵親征劉繼元,欲彌平叛亂時,戰場上屢獲三位山神相助。相傳在宋軍大捷,凱旋而歸之時,雲中忽現「潮州三山神」的旌旗,所以朝廷便下詔賜封,明山為「清化威德報國王」、巾山為「助政明肅寧國王」、獨山為「惠威弘應豐國王」。

從這些傳說可以發現,三山國王信仰的發展到了宋朝時期有了很關鍵的轉化。同時,這也代表三山國王的信仰已經從早期的自然神信仰,逐漸取得擬人化的信仰模式,顯見這一信仰深獲人們的重視與愛護。

帶著信仰飄洋過海

所以到了清代，當中國大陸各地居民陸續來臺灣開墾，尋求機會時，都會將家鄉的信仰一同帶來臺灣。就信仰，這些冒險渡海來臺的先民除了可以得神祇庇佑外，來自同鄉的庄民也可透過共同的信仰，將彼此組織起來，一同面對困境。例如漳州移民信奉開漳聖王、同安人信奉保生大帝、安溪人信奉清水祖師，而來自廣東的客家移民就是三山國王了。

清初這些來到東勢的先民們，他們除了要面對其他同樣來自大陸移民的競爭外，也常常得面對原住民的威脅。當時的東勢，除了有潮州來的客家人外，還有平埔族和泰雅族的原住民。客家人當時非常害怕原住民的攻擊，所以三山國王就成為了撫慰他們心靈的信仰。

過去在臺中縣文化局採集東勢的民間故事時，就記載著一則有趣的傳說。故事描繪著先民開墾之初，大茅埔的漢人被原住民包圍，於是三山國王便顯聖，騎著馬，揮著大刀，帶著身著肚兜的太子爺追捍原住民，逼得原住民全部落的人集體患病，不得不求和。這故事很生動地展現了三山國王的信仰，對於先民的屯墾生活具有很重要的意義。

而隨著開墾工作逐漸告一段落，社會安定了下來後，可以發現三山國王的扮演的角色也慢慢出現變化。客家的文史工作者葉倫會便指出，三山國王在幾經演變後，亦雜融了有文昌帝君、財神與土地公的形象，庇佑信眾在生活各個層面都有好的前途。

扁擔、螃蟹、石鯉魚：鯉魚伯公廟的故事

除了三山國王外，另一個最被東勢鄉民所倚賴、信奉的神祇就是「伯公」了。客家人口中的伯公，也就是大家所熟知的土地公。根據學者羅瑞枝的調查，東勢各地，有的庄具有「田頭田尾土地公」的特質，有的則是一庄一個土地公。而無論如何，土地公做為掌理社稷的神祇，在農業社會裡和庶民是最親近的神職，彷彿一個鄉里的大家長一樣。

而說起東勢的土地公，最出名的便是位於東勢街區中部，靠近大甲溪岸斷崖上的永安宮，也就是俗稱的「鯉魚伯公廟」了。相傳在清乾隆末年，先民越過了大甲溪，落腳在一旁的牛屎坪，也就是現在的東安社區。雖然經過開墾，當地逐漸發展成熱鬧的街區，但由於鄰近大甲溪，所以經常飽受水患之苦。於是居民就在街區靠近溪水處用石頭疊砌起一道堤防。而這堤防隨著地勢彎曲起伏，就像一條活現的鯉魚一般，蔚為風景。後來鄉民也順著這景觀，在魚頭處設立了伯公的神位祭拜。

18

關於鯉魚伯公廟，其實有著另外一個更傳奇的故事。相傳，當時那一帶有個很大的泉水井（位於現今的自來水廠），裏頭有一隻金色的螃蟹和金扁擔。有一天，不知哪來的荷蘭人，見景色奇特，竟從水潭中將金色螃蟹和金扁擔帶走了。沒想到東勢風水因此驟變，天災水患不斷。於是庄民便在溪河邊堆砌石頭，以防河水溢入。沒想到這石頭一堆砌起來，竟如鯉魚樣貌。於是居民就在魚頭處立了伯公祠，這便是鯉魚伯公廟的由來。

神奇的是，也許真是獲得神明庇佑，日後每當大甲溪山洪爆發，水患幾乎不曾溢過伯公廟一帶。後來，居民為了感謝鯉魚伯公的護佑，更將福德祠升格為永安宮，以表謝意。

事實上，在東勢鎮上，伯公扮演著很重要的角色。尤其在元宵節時，土地爺要身負起春祈秋報的任務，將各庄添丁的消息上達天聽。於是每年的這個時刻，各庄的伯公廟會連成一氣，舉行盛大的祭典，而這也就是大家所熟知的「新丁粄節」的由來。

04-festival
山城特殊節慶

新丁粄節
Xin Ding Ban Festival

巧聖先師祭
Ciao Sheng Sian Shih Culture Festival

新丁粄節是東勢最為人所稱道的地方祭典，在 2012 年更和客家桐花祭、苗栗(火旁)龍節等一同被評定為客家 12 節慶之一。新丁粄節於每年的農曆正月十五，也就是元宵節時舉辦。節慶當天東勢山城集體動員舉辦各式活動，人們不但在多間土地公廟舉行新丁粄的競賽外，白日還有遊行踩街的活動，到了夜晚亦有鞭炮「丟炮城」及聯歡晚會舉行，相當熱鬧吸睛。

所謂「新丁粄」，新丁指的是一家添得新丁口的意思，而「粄」也就是福佬人口中的「粿」，是客家人以米食製成的糕點的泛稱。易言之，新丁粄是客家人在添得新丁時，用以酬謝神明時所製作的食物。通常，新丁粄多為紅色、粄身印有象徵長壽的大龜圖騰，因此又被稱為「紅粄」或「紅龜粄」。

新丁粄的製作過程

新丁粄要如何製作呢？簡單來說，製作過程大致可以分幾個步驟：

首先，需要先將米洗淨、泡軟，待充分吸收水分後，再用石磨或機器將之磨成米漿。接著，透過擔桿、石頭或機器將米漿多餘的水脫出，使成為「粄脆」。第三步，則是將粄脆以熱水煮熟，變成「粄母」，然後將之搓揉至光滑的糰狀。第四步，可將粄糰適時的加入食用色素，或包裹紅豆沙、綠豆沙等餡料。最後再將之放入粄模中塑型，接著炊煮蒸熟，即大功告成！

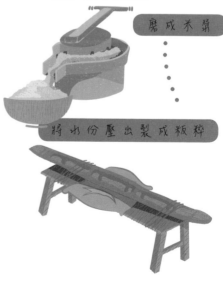

磨成米漿

將水份壓出製成粄粹

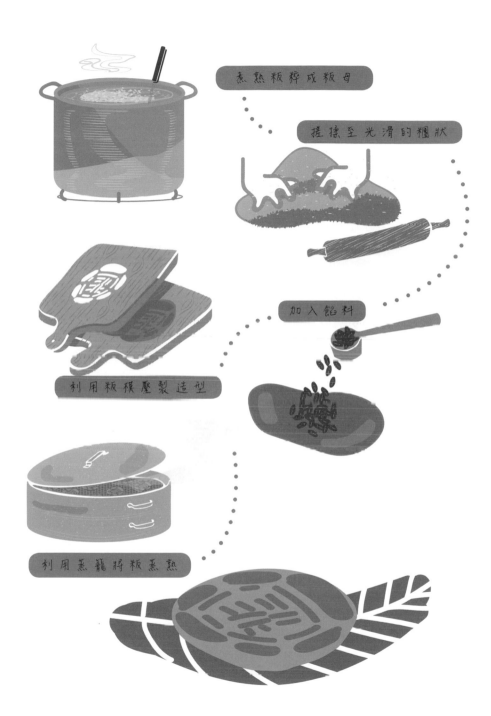

煮熟粄粹成粄母

搓揉至光滑的糰狀

利用粄模壓製造型

加入餡料

利用蒸籠將粄蒸熟

小小新丁粄大大的開墾史

那麼,為什麼添子後要那麼大費周章地製作新丁粄來酬神呢?

這是因為在傳統農業社會裡,農務需要消耗大量的體力,所以人力資源就顯得重要,因此家中添得新丁,都是一大喜事。尤其,東勢先民們擁有著艱辛的開墾歷史,添得丁口的喜悅就更顯得有意義。

曾於東勢國小任教,現投身客家文化的文史工作者徐登志認為,東勢的開發,從清朝、日治時代、到光復後,都與其林業的發展息息相關。而林業的工作粗重,需要龐大的男性勞動力,而這也促使新丁粄節的流行。

學者魏瑞伸的研究也發現,新丁粄酬神的儀式,原本只是家族內的祭祀、或是伯公廟的謝神活動而已,而後因為防範原住民的緣故,便成了社區集體的節慶活動了。

當時的地方人士發起組織,聯合東勢各庄,以及鄰近的石岡、新社等,合辦「慶讚中元」的活動。活動的目的,除了原來的宗教意涵外,亦有透過集會來聚集人群,以避免原住民剁頭的情事發生。而這組織集會也在光復後,間接影響了「新丁粄會」的產生。

從這些說法來看,新丁粄節不僅僅只是一個地方的娛樂節慶而已,其實也擁有非常深厚的文化與歷史的意義。

傳統與新意交織
從鬥粄到創意新丁粄

二次大戰後，東勢北興里、南平里、中寧里、東安里多間廟宇又組織了所謂「新丁粄會」，採以家庭為單位的會員制，凡參加的的家庭有成員新婚、或是添丁，就可以製作新丁粄給新丁粄會的成員，分享彼此的喜悅。後來人們覺得，可以舉辦所謂新丁粄比賽，看誰可以做出重量較重的新丁粄，於是產生了「鬥粄」的傳統，替新丁粄節增添許多樂趣。

而隨著時代的演進，新丁粄的傳統也出現了許多變化。例如當社會逐漸脫離農業社會，性別意識漸漸抬頭後，人們開始明瞭了生男生女一樣好的道理，於是新丁粄也不再是男丁的專利，許多家庭也開始會製作粉色桃狀的「千金粄」來分送給神明與左鄰右舍。

而 1980 年代後，隨著政府與人民對地方文化越加重視，東勢新丁粄的活動也越加節慶化，活動也變得更多元繽紛。如今，除了傳統的鬥粄外，還有所謂的創意新丁粄的活動。各個社區的地方媽媽，利用新丁粄米食的特性，將新丁粄製作成各種不同的造型，彷彿大型的捏麵人，相當吸睛。

行行出狀元
巧奪天工的巧聖先師廟

除了新丁粄節外,巧聖先師祭也是值得人們參訪的祭典。這個祭典雖然是在 2016 年才由臺中市政府組織舉辦,但事實上巧聖先師的祭祀信仰卻極具文化傳統,而該祭典現也被選為客家十二大節慶之一。

事實上,東勢在乾隆二十六年前,一直是土牛溝界外的番地,嚴禁漢人開發。直到後來軍工匠進入採集造船用的樟木後,才開啟了東勢發展的篇章。然而當時屯墾的過程中,引起了原住民很大的反彈,軍工匠們的匠寮經常受到攻擊,流血衝突頻傳。

於是,在乾隆四十年時,居民們從大陸恭迎了巧聖先師的令旗回來,建立了巧聖先師廟,希望中國第一位建築師魯班公的神靈能庇佑東勢的匠人們。所以,這座巧聖先師廟也是臺灣各地巧聖先師廟的祖廟,每年農曆五月七日,也就是魯班的誕辰日時,各地分靈出去的廟也都會回到東勢進謁。

巧聖先師廟內最為人所稱道的,是一幅刻印「巧奪天工」的匾額。這幅由咸豐年間就流傳下來的匾額,乍看之下是凹版陰刻,多看幾眼後,卻又像是凸版陽刻,果然不負巧奪天工之名。

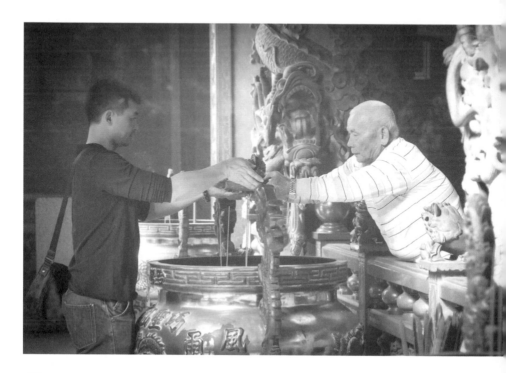

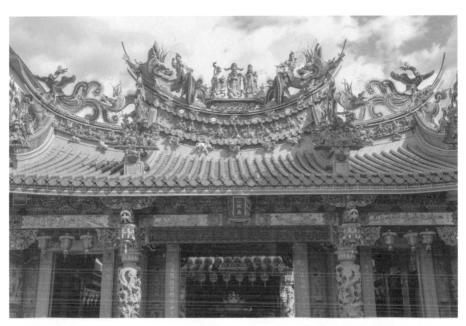

而由於這座廟是工匠之廟,所以每年都吸引不少有志於建築科系的學生前來參拜。而近年來,由於臺灣大學廣設,造成大學文憑貶值,所以政府也開始鼓勵技職教育的興辦,希望透過巧聖先師祭的舉行,喚醒人們對各行工藝技術的重視。無論是新丁粄節、或是巧聖先師祭,除了傳遞歡樂的氣氛外,每個慶典也都將參與者從現代連結到東勢的歷史裡。而這深厚的文化底蘊,也讓這座山城除了有優美的自然生態外,也同時是個有故事的文化小鎮。

05-FOOD&FRUIT
山 城 飲 食

果菜市場

臺灣的水果舉世聞名,向來有著「水果王國」的美名。而或許有的人並不知道,在這水果的王國裡,東勢更擁有「水果之鄉」的稱號。位於大甲溪河畔旁的東勢果菜市場,年交易量高達 2 萬多公噸,2007 年更擁有超過 8 億交易額的驚人紀錄,是臺灣最大產地批發市場。

許多遊客來到果菜市場內,莫不被琳瑯滿目的水果給吸引,那一顆顆比壘球還大的水梨,更是讓許多遊客驚呼連連。事實上,東勢果菜市場四季都有不同的熱銷水果,春天有茂谷柑,夏天有桃子、高接梨,秋季有甜柿,冬天有雪梨。而這幾樣水果樣樣都是東勢的明星產物,也難怪東勢水果稱霸全臺。

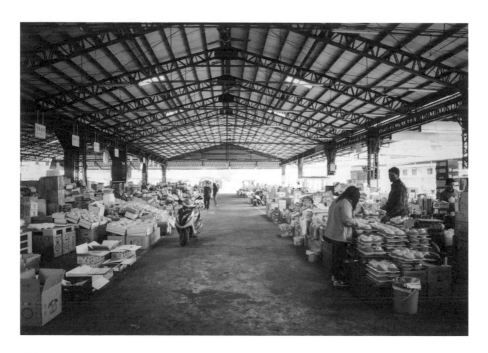

一場讓東勢變身為水果之鄉的法會

然而，很多人並不知道東勢在成為水果之鄉的過程中，有著一段有趣但也艱辛的故事。而這段故事彷彿也記錄著東勢人近代的奮鬥歷程。

臺灣從 300 多年前中國居民來臺開墾時，就一直以稻米和甘蔗做為主要的產物，即便歷經了日本人統治、國民黨收復臺灣，米糖的種植都未曾改變過。然而時至1960 年代，情況開始有了變化。當時，戰後的糧食政策、農村的人地矛盾等讓農業陷入了重大危機。工業的產值和收入也開始超越農業。短短十年間，農業的就業人口就幾乎對半砍。東勢作為臺灣營業社會的一環，也難逃如此嚴峻的危機。

在 1966 年時，東勢的鄉民們，在面對農業發展的停滯，加之天災連連，於是他們決定舉行大型的「建醮法會」，希望透過祈福與超渡的儀式，能幫助農民們渡過難關。於是東勢人集體動員，有的人貢獻田地建醮壇，有的人奉獻牲品大肆祭祀，熱鬧非凡。

當時的人大概都沒想到這場空前絕後的祭典會大大地改變東勢的命運。原來，當時的地方士紳趁著桑虫，還舉辦了各式的展覽，把梨山的溫帶梨、新社的葡萄、卓蘭的枇杷等水果都引入。一時之間，各種水果忽然都被東勢鄉民所認識，大家爭相走告，互相交換相關的資訊，包括如何栽種、利弊得失等等。於是，在此之後的短短十年間，農民開始爭相把稻田轉種果樹，為東勢的水果傳奇之路揭開了序幕。

由於水果的種植面積狹小，若農民想要讓自己的果物更有競爭力，他們勢必要不斷地改良栽種方式，想辦法讓水果品質升級。於是在東勢果農的創意與勤奮努力下，他們生產出了好幾種明星水果，一舉把東勢水果推向世界舞臺。

高接梨

在東勢的明星級水果中,高接梨是最為出名的果物,提起高接梨可說就直接連結到東勢了。說到高接梨的發明,不得不提及張榕生這位傳奇人物。

張榕生本是東勢中科國小的老師,為了照顧生病的父親,決定從學校退休,並接手父親留下的果園。當時東勢的梨農多栽種橫山梨,和溫帶梨相比,橫山梨口感酸澀,在市場上並不討好。

當時張榕生不知哪來的奇想,認為可以透過冷藏來代替梨山梨穗的自然冬眠,然後把花芽移植到橫山的梨上,嫁接出溫帶梨。於是,他找了一伙人組成研究班,做了各種實驗,研究如何嫁接、摧花授粉、梳果、套袋等等。他甚至遠赴日本購買不同品種的花苞,希望能試驗出理想中的梨子。

要知道,那個年代是戒嚴的時代,要組織個研究班經常會受到政府嚴格的懷疑和監控。加上海關也不時刁難他們從海外帶回來的農作,所以張榕生的工作可謂困難重重。但在張榕生的努力不懈下,皇天不負苦心人,研究班終於發明出品質優良的高接梨。而且更加難能可貴的是,張榕生並不藏私,大方地將他的研究成果分享給東勢的果農,讓東勢成為了高接梨的代名詞,所以大家都尊稱張榕生為「高接梨之父」。

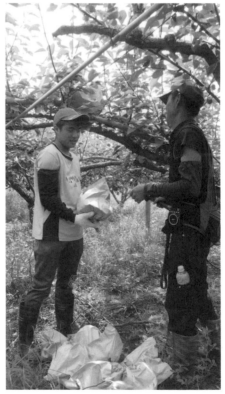

甜柿子

柿子有分甜柿和澀柿兩種。過去臺灣只有澀柿，雖然有人試圖從日本引進甜柿，但是因為臺灣水土條件和日本不同，所以一直沒有栽種成功。後來東勢的果農黃清海偶然間得到了種植甜柿的機會，經過一番測試，找出了可以成功種植甜柿的方法。

後來他們與黃清海還成立了「甜柿產銷班」，推廣甜柿。由於當時臺灣還沒有吃甜柿的習慣，坊間也流傳著吃柿子不能配酒或海鮮的傳聞，所以出現了農民推銷時，一邊啃柿子一邊喝酒的有趣畫面。幾經努力，甜柿也一躍成為高級水果，替東勢農民帶來商機。

茂谷柑

茂谷柑英文原名為 Murcott，在 1970 年代傳入臺灣。當時一位在臺灣中小企銀工作的許博邦先生，為了照顧生病的父親，決定返回東勢，經營果園。當時他認為市場上主流的水果都有生產過剩的情形，認為不開發新品種的話，很難殺出血路。也是在這樣的情形下，他開始嘗試大規模栽種茂谷柑。結果大為成功，臺大園藝系教授林樸遂將此種柑橘以諧音命名為「茂谷柑」，希望這柑橘可以繁茂滿山谷！

06-HAKKA-PICKLED
客家醃漬文化

傳承古人的醃漬藝術

一般來說,客家菜肴有幾樣特色:首先在食材上,多以當地出產的米糧、雞鴨魚肉及山珍野味為主。山貨多,海鮮少。其次,客家菜多乾醃臘製品。第三,烹調上,客家菜多蒸煮,少烤炸,刀功粗獷樸實無華。第四,客家菜口味上重鮮香、講求原味。而會有這樣的特色,和客家族群的生活處境有很大的關係。

客家人主要居住在中國的贛粵閩一代,地處山陵繁多之處,向來有「八山一水一分田」的俗諺。傳統農村生活,本就需要大量的勞動生產,而客家人在如此嚴峻的生活環境下,自然就更加仰賴勞力的付出。因此,客家人在飲食口味上,就更加偏向重油重鹹的菜餚。一方面,味道重的菜色,通常能讓人味口大開,快速進食,補充體力。另一方面,生活處境較為艱辛的人家,通常較為珍惜食材,不忍食物遭到浪費,因此習慣將食物做成味道重鹹的醃製食品。

客家的醃製食品,東勢人將之稱為「滷鹹淡」(大埔客家腔:lu+ham∨ tam+)。

本章即將東勢常見的幾種醃漬品,包括豬肉醢、魚醢以及蔬果的滷鹹淡逐一做介紹。

豬肉醢

東勢位於山區與平原交界處，林木資源豐富。過往是泰雅族的生活範圍，清朝時期有許多來自潮州的客家工匠來此伐木開墾。當時原始的林區裡有許多野生動物，諸如鹿、羌、石虎、山豬等等，這些前來開墾的漢人會在林中設下陷阱捕食。

但這些獵物，有時工作後帶下山都已經是數天之後的事了，肉早已不新鮮，甚至腐敗。但在那個物資缺乏的年代，任何一塊肉都是極其罕見，因此為了不浪費這些山珍野味，這群客家先祖便發展出「醢」這道醃漬肉的料理法。

醢的作法，是先將豬肉切成小塊，伴著鹽、酒、紅麴、豆豉等食材放到瓶中密封起來，待二到六個月的發酵後，即成為口味濃厚的佳餚了。這類醃製品，在東勢被稱為「醢」。（中文音ㄏㄞˇ，大埔客家音 ge ˇ）為了能讓食物保存長久，這類食物會放非常多的鹽，口味極重，非常下飯。

魚醢

而東勢一旁就是大甲河蜿蜒著，當地居民也經常從溪河中擷取各類魚貨、蝦蟹。而他們也用類似的手法將這些水產醃製起來，於是有各式的醢，例如石貼醢、白哥醢、狗頜醢、蝦公醢等等。

從前的東勢居民，經常讓上山工作的家人帶著醢入山，可讓他們應付個一個月的外地飲食生活。而如今，醢是許多常民喜愛的食物，除了自用外，也經常成為餽贈的禮物。人們在東勢坊間的小吃店亦能見其蹤影。

蔬果類滷鹹淡

除了這些，拿蔬菜水果製成的醃漬物，也是客家食物中不可或缺的一個元素。

在東勢的開發歷史中，最早時，其實大多的作物都是鮮吃，少有醃漬，畢竟鮮吃都不足了，怎麼還有多餘的作物拿來醃漬呢？直到後來，開墾步入軌道後，為了不浪費努力豐收來的食物，人們才將多的食物拿來醃漬。

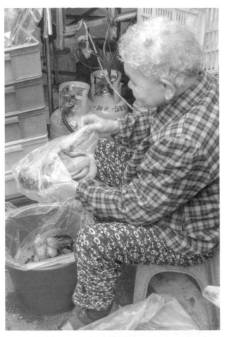

用以滷鹹淡的醃漬方法很多種，例如鹽漬、糖漬、醋漬、米糠漬、酒漬等等。而就醃漬的原理來說，像芥菜乾、芭樂乾這類食品，就是屬於乾燥法，透過乾燥的方式讓微生物因沒有水分而無法生存。而像是鹹菜、蜜餞，則屬於醃漬法，透過鹽或糖的加入，讓食物中溶質的濃度提高，抑制微生物生長。乾燥法和醃漬法也常混用，像臘肉即是這類醃製品。而泡菜這類漬物，則是透過酸鹼度發酵的醃漬法。

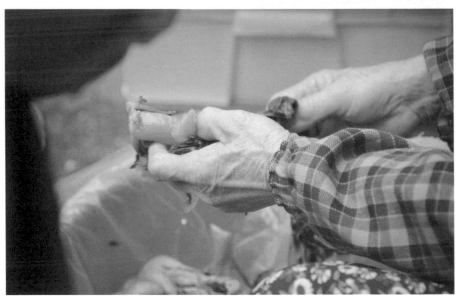

鹹菜、福菜、梅乾菜家族

說起蔬果類的客家滷鹹淡，最有名的便是鹹菜、福菜和梅乾菜這一滷鹹淡家族了。

鹹菜、福菜和梅乾菜皆是由芥菜製作而成。東勢的居民多在秋收後、春耕前，於田地種植芥菜，約於每年的農曆年前採收。由於每年年節都有芥菜可食，因此芥菜又被人們稱為「長年菜」。

芥菜直接烹煮，有時會有苦味，反而經過鹽漬後，苦味就變成宜人的酸味。因此不少人將芥菜拿來醃漬成鹹菜（酸）。鹹菜的作法，是將芥菜日曬一到兩天後，用粗鹽搓揉殺菁，接著放入甕缸之中，一層鹽一層菜堆疊起來。在這堆疊過程中，許多人會用身體的重量逐層踏實，最後在甕缸上放上大石發酵七天後，鹹菜便大功告成。

然而大把大把鹹菜若未吃完，放久後亦會壞掉，所以客家人們又靈機一動，將鹹菜的外葉撕下，放到竹竿上晾曬，日落後再收回缸內，隔天再繼續拿去曝曬。待曝曬的鹹菜曬至 6、7 分乾時，便可將之放到罐內，放緊放實。最後將罐子倒放，經過 3 到 4 週後，即完成福菜。

由於福菜的製作過程有倒放的過程，所以福菜也被人稱為「覆菜」（客家「覆」字有倒放之意）或「卜菜」（客家話「卜」是跌倒之意）。後來或許是為了求其正面之意，所以普遍被人稱為「福菜」。

而製作福菜過程中撕去的葉菜也不能浪費，若繼續將之曬到全乾，即成為鹹菜乾，即俗稱的梅乾菜。可以說，福菜和梅乾菜最大的差異，就在其日曬時間。梅乾菜由於較福菜為乾，所以保存期限可以更久，甚至可以保存長達數年。

而無論是鹹菜、福菜、或是梅乾菜，都是很好入菜的食物。像是酸菜肚片湯、梅乾扣肉都是有名的料理。而這也展現了客家人儘管資源有限，亦能化不可能為可能的創造力。

過去有許多人覺得客家菜為赤貧人家的食物，但其實只要用心、用巧思，依舊可以做出美味佳餚。例如梅乾菜餚就是一道帝王級的宮廷菜，不但深獲百姓喜愛外，也擄獲了王宮貴族的味蕾。所以美食評論家胡天蘭便讚嘆說，很少有一個民族可以像客家人一樣，不用大魚大肉，便能將食物料理的可口無比！

07-RICE PUDDING
客家米粄

客家人多以農立家,收穫的稻米除了自炊自食外,他們還發明了琳瑯滿目的粄食,替客家料理增添風采。所謂的粄,是指以米漿製成的食物。粄是客家人日常生活中不可或缺的食物。可鹹可甜、可冷可熱、白黑紅綠,各色皆有。他可以是生活中的小吃,也可以是重要節慶時的重食。所以談及客家料理,粄絕對是不可或缺的角色。

粄的種類

不同的米,擁有不同的特性,所以打出來的粄,口感滋味也不盡相同。例如糯米,黏性較強,因此做出來的粄會有軟黏Q彈的口感,適合做成艾粄、紅粄、湯圓、麻糬這類的粄食。而米粒短而飽圓、含水量較高的蓬萊米,則被拿來做發粄,讓粄食帶有蛋糕的口感。而不同的米,搭配著高低筋麵粉或蕃薯粉,則可做出許多口感不一的粄食。

而諸多不同的米食、糕粄,依著內涵不同,可以分為四類。第一類是看得出米粒的食物,例如糯米飯、八寶粽、鹹粽。第二類是米糰類,將米漿除去水分成為米糰、粄脆後,再經過蒸煮而成的料理。例如甜粄、紅粄、豬籠粄就屬此類。第三類則是米磨成米漿後,直接調製蒸煮而成的料理,像是芋粄、水粄、粄條就屬此類粄食。

水粄

在眾多粄食中,薄如手帕的面帕粄,只要將它條切後,就變成眾所周知的客家粄條了,可炒可煮,風味宜人。而說到最老少咸宜、最為普羅、最常為日常食用的粄食,則非水粄莫屬了。水粄類似閩南人的碗粿,事實上客家人也將水粄稱為碗粄。由於水粄蒸煮得好的話,口感會綿密滑順,所以外國人將水粄翻譯成 rice pudding,也就是米布丁。

水粄的作法簡單,將在來米打成漿後,加入鹽與滾水,攪拌至糊化,即成鹹水粄米漿,接著只要將米漿放入鍋中用中大火蒸約 20 分鐘即可。而若想吃甜水粄,則是將在來米漿加入黑糖與滾水,攪拌成甜水粄米漿,之後料理的步驟則相同。甜水粄可在粄食上淋上糖漿或花生醬。而鹹粄則是在蒸煮的米漿裡放入碎肉、菜脯、香菇等等。水粄的作法簡單,但正因如此,要將其做得好吃到位,就更非得靠經驗的傳承與累積不可。傳統家庭甚至將水粄的製作,視為媳婦嫁入門的廚藝考核項目,可見水粄是多麼日常的客家料理。

客家菜包：豬籠粄

而知名的客家菜包，也是粄食系列之一，客家人將之稱為「豬籠粄」。會有這名稱，是因為其圓滾滾胖嘟嘟的獨特造型，看起來就像裝了豬仔的豬籠一般，因而得名。豬籠粄製作上的特別處，在於將米漿製成米脆時，需先捏一小塊米脆出來煮熟成「粄母」後，再放回米糰中混勻，取其黏性。而經過如此步驟的米糰，也才柔軟而具有彈性，適合製成包子。至於包子的內餡，傳統上多為炒蘿蔔絲，而近年來也開始有人嘗試其他的種類的內餡，替傳統添上新意。

三角圓

東勢除了客家的粄食外，當地的居民也頗喜愛「三角圓」。三角圓又被人稱為三角丸、客家水晶餃等等，是客家人農忙時的點心或早餐的餐點。

三角圓的作法，是將糯米粉加入滾水攪拌後，再加入太白粉，倒入冷水。接著用手拌揉均勻，至面皮光滑不黏手即可。第二步，把絞肉放置面皮上包裹起來。包裹時先將面皮捏起一角往中央處捏合，接著把其他兩角依樣畫葫蘆往中央處捏合成三角狀，即成生三角圓。最後，只要將三角圓像水餃一般將其煮熟，料理即可上桌。東勢料理三角圓的店家不少，有些甚至沒有店名，是當地人才知道的隱藏版美食。遊客來東勢遊玩前，不妨先做一下功課，打聽一下資訊，才不會錯過唷！

多元的米麵文化
加入東勢大家庭

1956 年國民政府開始打造中橫公路，公路貫穿中央山脈，將臺灣東西部連結起來。而公路西部的起點，就是東勢。當時興建這條公路的，便是國軍退役的榮民們。也因此，從那時起，東勢除了客家的族群外，也迎來了許多外省家庭。

而外省族群的加入，也讓東勢的米麵文化變得更加豐富。現在來到東勢，除了傳統的客家粄食外，到處也都可以見到外省伯伯開設的麵食餐飲，諸如餃子店、牛肉麵店等，都頗受歡迎。

而時序進入 21 世紀，臺灣不但走向世界，也讓世界走進臺灣，使得在地文化也變得越加多元。如今的東勢，除了客家、閩南人與外省族群外，還多了許多新住民。走在東勢的街頭裡，不時可以看到這群新臺灣人的身影。所以像是米線、河粉、越南春捲等料理也替東勢的米食文化添加新的色彩。

CHATER 02

山城好好玩

一肩扛起農夫的精神，體驗果實豐收的喜悅。
EXPERIENCE & FARM

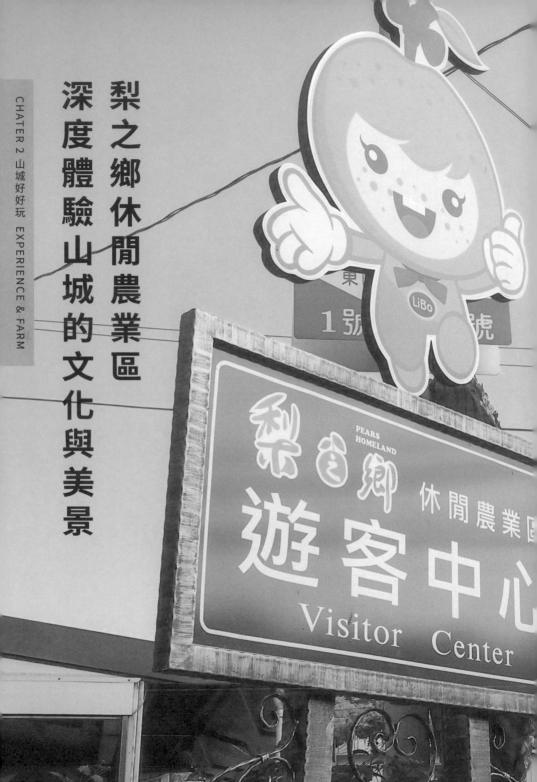

梨之鄉休閒農業區
深度體驗山城的文化與美景

PEARS HOMELAND
梨之鄉 休閒農業區
遊客中心
Visitor Center

果 1號 號
LiBo

「梨之鄉休閒農業區」沿著中科溪蜿蜒而上，位於東勢區東邊，區內主要幹道為東崎路，沿途可看見梨樹、橘子樹、柿子樹、落羽松，遠處映襯著山嵐美景。時節入冬時，果樹的花紛紛開了，樹葉也跟著紅黃交錯；春夏之際這裡是螢火蟲喜愛出沒的地方，因為有純淨的山水環境；區內有接近三十處的農場、民宿、果園，開放觀光採果、住宿、等自然生態體驗；人文面的活動有陶藝、木雕、漆藝等手作活動，成了體會山城獨特魅力的最佳起點。

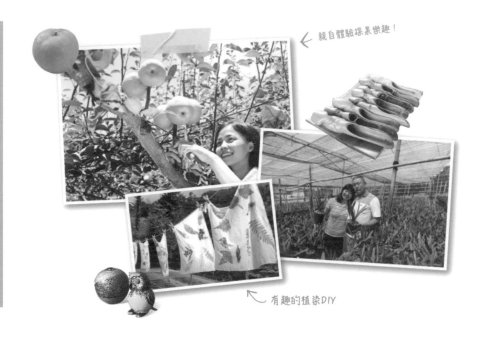

親自體驗採果樂趣！

有趣的植染DIY

休閒農業區的成立

從 100 年成立籌備委員會，到 103 年正式成立，由農會輔導的「梨之鄉休閒農業區」，共 586 公頃的腹地，區內的不同業者致力轉型，除了農產品輸出之外，附加觀光、體驗、遊程等服務，讓遊客可以更進一步認識這塊土地。兩年一次的評鑑中，「梨之鄉休閒農業區」在 2018 年拿下優等，是臺灣成立時間最短而且最快拿下優等的一區，歸功於此處業者的齊心協力。遊客中心同時也是「特色農產加工品販售店面」兼「辦公室」，位於中科國小旁，遊客可在此休息、獲得旅遊資訊，而這裡也成了開會、討論地點，串連區內各點的中心。

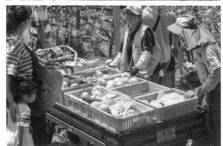

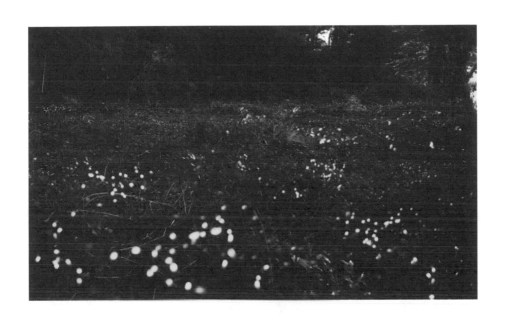

特色行程安排

「螢戀梨之鄉」是「梨之鄉休閒農業區」一年一度的大事，在4月週末策劃一日行程，下午是豬籠粄手作活動，這是一道客家點心，學會製作米漿外皮、內餡是鹹香的蘿蔔絲、豆乾，還有蘭花組盆DIY，東勢是國蘭重要的出口區，讓民眾認識此植物，還能依照個人創意組合蘭花與其他植物，完成成品帶回家！晚餐於「松苑山莊」裡用餐，這是在地人王大哥整理得美輪美奐的家，無私提供給旅人使用，由中料家政班主廚料理，以在地食材為主、客家風味料理擄獲無數人的胃，接著才是重頭戲「秘境賞螢」！秘書劉淑芬笑著說第一年舉辦時工作人員比參加的人還多，後來加強宣傳以及透過參與者的口耳相傳，最近幾次都是活動釋出很快就額滿了，可以看見盡心盡力舉辦活動的成果！

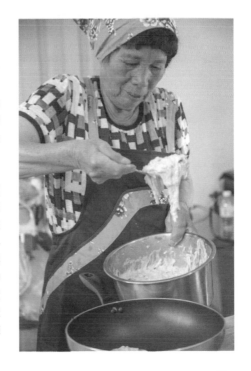

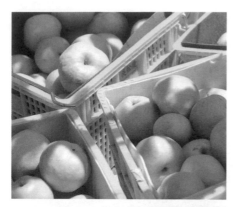

東勢為臺灣梨樹種植面積最大的區域，「梨樹認養」亦是一拉近都市人與土地距離的活動，每年均開放「梨樹認養」於年底前向「梨之鄉休閒農業區」登記認養，梨樹會掛上認養主人姓名，在種植期間，只要與農家約好時間，可以到此處執行農務，包含嫁接水梨、施肥除草等，夏天時也歡迎呼朋引伴前來採收，真正體會到「粒粒皆辛苦」，更能珍惜土地滋養賜予人們的食物。

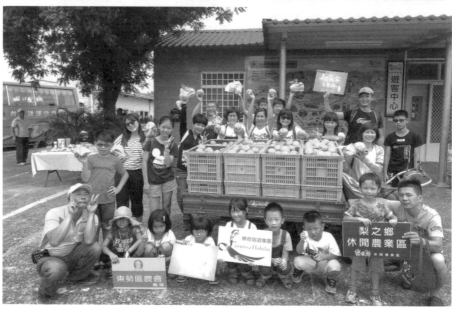

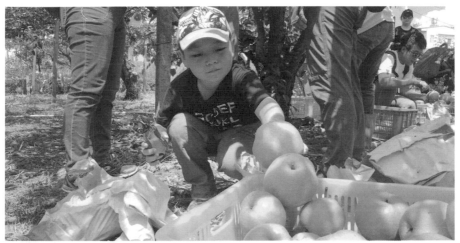

如今也有越來越多國外觀光客前往這座魅力山城，以自己的腳步、獨特的眼光細細品嚐山村生活的美好，而「梨之鄉休閒農業區」在每年固定的活動之外，也會不定期安排更多有趣好玩的體驗活動，一年四季不同的山城美景，等著你來體驗。

INFO

423 臺中市東勢區東崎路四段 242 號
04 2588 1829
開放時間：8:00am~5:00pm

位於公車站牌「橫龍」旁，入口處是一幅寫意的瀑布壁畫，這裡是「水寨一方農場」，「水寨」就是客語中「瀑布」的意思，因農場內有一處小瀑布而以此命名，2015年才回家接手農場的羅容欽，農場內作物豐富包含了甜柿、桶柑、臍橙、樹葡萄，少許的火龍果、洛神花、肉桂等樹，除了農作物種植之外，也努力開發農作物加工品，以及採果體驗等服務項目。

水寨一方
重現舊時人情味的農場

當造果實入口甜美

臺中市東勢區位處中央山脈與臺中盆地之間，因地形及氣候影響，令當地雨水充足兼氣候溫和，十分適合種植生果。

草生栽培不噴除草劑
慢慢等待果實成熟。

果園原本由父親經營的農場，因不捨父親年事已高還必須從事勞力活，原本是公司上班族的羅容欽，正值孩子大學畢業較無經濟壓力，決定返鄉重拾農務，他笑說：「這裡是我最後一個戰場。」轉行的辛苦除了體力勞動外，還與父親對於農業不同的看法，父親都是聽農藥行的，按時灑藥才安心，然而羅容欽回家以來積極參與農業局上課，希望精進農業知識，也認為對土地好一點、環境也才會更好，第一年的農藥用量全部減半，結果作物賣相不好，花了幾年學習，如今才抓到平衡，以病蟲害防治為主，作物套袋後不再噴藥，絕對超過安全用藥的最低標準，不使用除草劑，以人工割草的方式，將雜草遺留現場充當肥料，這樣的「草生栽培」是最自然的生態循環。

農作物的後半場

農作物種植成熟後稱「一級」農產品，大部
分是出貨給果菜市場，或者宅配直銷，由
於農產品的產期、賞味期有限，延長產銷
期的方式之一是「加工」成為「二級」農產品，
例如：甜柿果乾、洛神花果醬，運用從母親
身上學到的傳統製作方法，並使用自家農
場作物，真材實料的作法，也獲得遊客好
評！而目前正在學習與推廣的「三級」則是
加入了服務與休閒，與「梨之鄉休閒農業
區」合作的「採果體驗」也讓遊客到此先為
他們導覽、講解，接著採果、加入ＤＩＹ手作
活動，以更深度的體驗讓遊客不只是走馬
看花，也能體驗農村生活。目前除了臺灣
的客人之外，更有來自日本、越南、新加坡、
馬來西亞、香港的遊客預定此行程。

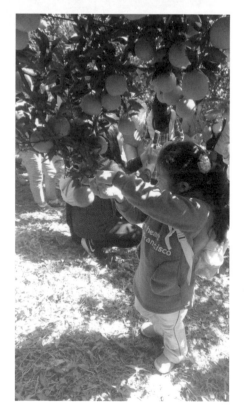

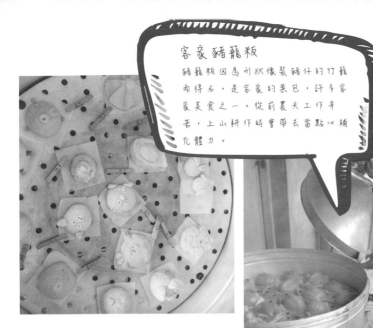

客家豬籠粄

豬籠粄因為形狀像裝豬仔的竹籠而得名，是客家的菜包，許多客家美食之一。從前農夫工作辛苦，上山耕作時會帶去當點心補充體力。

訪談結束後跟著羅人哥的腳步漫遊果園，妻子李素秋也親切地招呼我們戴上他們準備的斗笠帽子，因為太陽很大，讓人倍感窩心。羅大哥回憶起以前小時候，在農場對面的公車站牌下有一處茶寮，祖父總會記得吩咐他煮一壺決明子茶放在那兒，讓經過有需要的人取用，這種農村美好生活的記憶，也是羅大哥和社區想要復刻的回憶，增添人情味、美化整齊的社區，讓前來的遊客體會此處的美好。

INFO

臺中市東勢區東崎路三段 396 號
0987 382 916
開放時間：8:00am~5:00pm

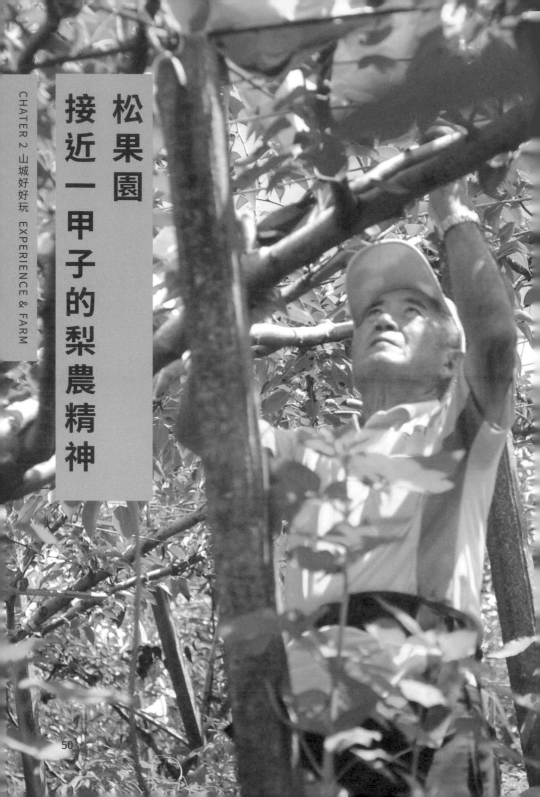

松果園
接近一甲子的梨農精神

東勢第一個梨樹認養地

位於東勢林場旁,一整片八分多的山坡地,
上頭種植著 160 棵梨樹,樹木不以擁擠的
方式栽種,反而留給它們足夠的間隙生長、
呼吸,全園不使用除草劑,以「草生栽培」方
式管理,意思就是以人工除草,而被砍下來
的草直接留在原地當作肥料,是對環境和
果樹都比較友善的管理方式,這裡是吳松
慶大哥的松果園,直接取名字中的「松」為
果園命名,也是東勢第一個梨樹認養地。

FRUIT PICKING

歲月淬鍊的梨樹照顧之道

以前曾在林務局上班的吳松慶大哥,後來因工作職務調動決定離職,承接家中梨園,至今照顧梨樹超過五十年的他,已經七十多歲了!身體仍然很硬朗,在果園中走上走下地介紹起來也毫不費力。水梨為一年一收,原為溫帶水果,臺灣發展獨特「嫁接」技術,將來自日本的水梨品種,嫁接至本土梨樹(多為橫山梨樹)之上,故又稱嫁接梨、高接梨,讓處於亞熱帶的臺灣也能種出品質好、口感佳的水梨!

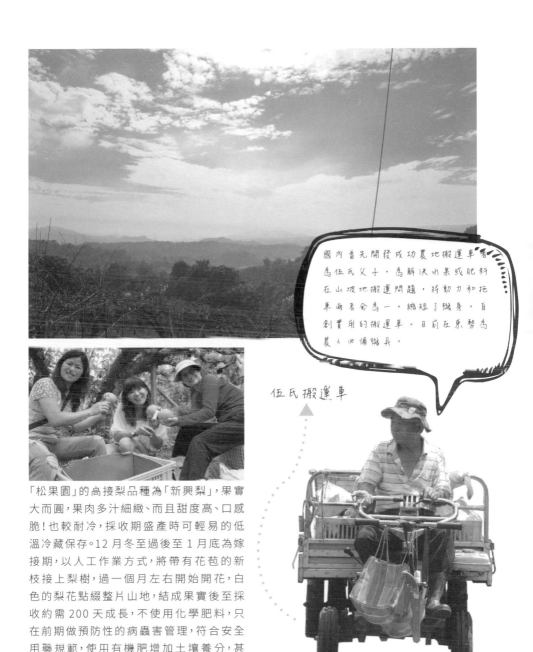

國內首先開發成功農地搬運車者為伍氏父子，為解決水果或肥料在山坡地搬運問題，將動力和拖車兩者合為一，縮短了機身，自創實用的搬運車。目前在東勢為農人必備機具。

伍氏搬運車

「松果園」的高接梨品種為「新興梨」，果實大而圓，果肉多汁細緻、而且甜度高、口感脆！也較耐冷，採收期盛產時可輕易的低溫冷藏保存。12月冬至過後至1月底為嫁接期，以人工作業方式，將帶有花苞的新枝接上梨樹，過一個月左右開始開花，白色的梨花點綴整片山地，結成果實後至採收約需200天成長，不使用化學肥料，只在前期做預防性的病蟲害管理，符合安全用藥規範，使用有機肥增加土壤養分，甚至以自己的獨門秘方，用黃豆、蛋、牛奶做成堆肥，每一步驟都是經驗的累積，才能讓水梨生得甜美多汁。

自產自銷的經營模式到梨樹認養

水梨不同於其他農產品可以做二次加工，延長銷售期間，到了八月摘下來的水梨放在自家冷藏庫，接著就得趕快賣出去，吳松慶和太太二人合力以直銷方式販售，許多老客人都直接以宅配方式訂購，而「松果園」也配合出貨給郵局、法院等，以自產自銷的方式經營，價格公道，不會因為市場今年的價格高抬高，但也能保護自己不會在市場滯銷期因為存貨壓力而賠本售出，穩定的銷售方式和客源仰賴的是「品質良好」的梨子，吳松慶大哥談到這一點也露出胸有成竹的神情。

每年到了七八月的梨樹結果期，吸引民眾體驗採收樂趣

與「梨之鄉休閒農業區」合作的「梨樹認養活動」，讓都市消費者以更直接的方式支持在地農業，歡迎個人或企業認養，透過認養梨樹，能參與梨樹的生長，願意的話也能直接到現場參與農務像是除草、澆水、施肥等，除了能了解栽種作物的辛苦之處，還能當假日農夫飽覽山城的山色美景！「梨樹認養」已邁入第二年，從第一年的 20 棵進展到 30 棵，他們樂見其成，未來也期待有更多人的參與！

INFO

臺中市東勢區東崎路三段 688 巷 61 弄 17 號
04-25874967
0912-367632

東青園藝社
外銷之餘的國蘭組盆療癒手作

TAIWAN
ORIENTAL
ORCHID

隱身在東勢的國際英雄

蜿蜒山路而上，這兒位於東勢的半山腰，將近 2 公頃的黑色護網，加上架高的棚架，以半露天的方式栽種蘭花，由於日夜溫差大，適合蘭花生長，不同於一般印象中婀娜多姿的「西洋蘭」（像是蝴蝶蘭屬於此類別）此處是以「東洋蘭」，也就是「國蘭」為栽植主力，此蘭花主要為觀葉用途，花朵是小而優雅的白花，80% 外銷韓國，15% 外銷中國大陸，另外還特別提供遊客進行國蘭ㄉㄧㄚ組盆活動，這裡是「東青園藝社」。

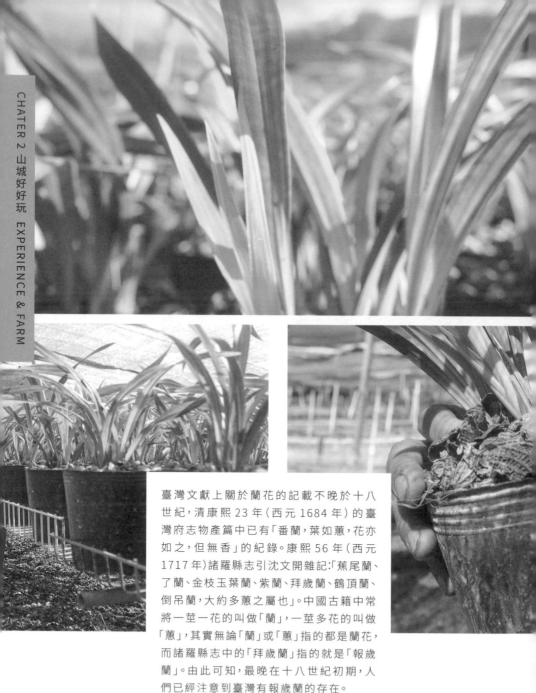

臺灣文獻上關於蘭花的記載不晚於十八世紀，清康熙 23 年 (西元 1684 年) 的臺灣府志物產篇中已有「番蘭，葉如蕙，花亦如之，但無香」的紀錄。康熙 56 年 (西元 1717 年) 諸羅縣志引沈文開雜記：「蕉尾蘭、了蘭、金枝玉葉蘭、紫蘭、拜歲蘭、鶴頂蘭、倒吊蘭，大約多蕙之屬也」。中國古籍中常將一莖一花的叫做「蘭」，一莖多花的叫做「蕙」，其實無論「蘭」或「蕙」指的都是蘭花，而諸羅縣志中的「拜歲蘭」指的就是「報歲蘭」。由此可知，最晚在十八世紀初期，人們已經注意到臺灣有報歲蘭的存在。

深得韓國人喜愛的臺灣蘭花

位於臺灣附近的北方國家，像是韓國，喜歡將「國蘭」當作送禮、探望的高貴禮物，冬天大雪漫天，家中擺放國蘭賞葉，是他們的習慣，甚至韓劇中也常常出現臺灣國蘭的身影。蘭花主要栽種於臺灣中區，而東勢「東青園藝社」亦投入此產業多年，主人夫妻檔徐正識、孫盟姿已有 25 年的種植經驗，兩年一收的國蘭，又以「報歲蘭」、「四季蘭」為主，約在 6-10 月開淡雅的小白花，中秋節後到農曆年前是分株、繁殖的時候，以分區栽種的方式調節花期，帶花苞的方式一枝枝整理好外銷，讓蘭花到外銷國後零售出去剛好可以開花，每一個調節的細節與步驟，都來自歲月經驗的累積。

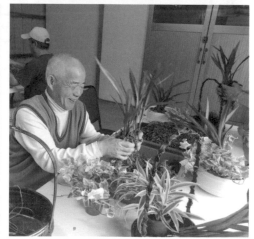

國蘭 DIY 組盆療癒手作

2014 年開始企劃「國蘭組盆」的手作活動，當時思考著推廣國蘭的更多可能性，搭配「梨之鄉休閒農業區」推出的行程，讓遊客在山城有更多的體驗，於是規劃了「國蘭組盆」活動，從蘭花知識解說開始，選擇喜愛的容器、選擇不同姿態的國蘭、搭上當季的植物像是常春藤、百合竹等，教授組盆小技巧，發揮創意以個人美感來安排植物的位置，最後鋪上水苔、水草，再以可愛的小飾品作為裝飾，將盆栽與盆飾合而為一，每位遊客都能將帶回獨一無二的一盆蘭花，當然主人也不忘叮嚀蘭花照顧的小常識，像是蘭花適合半遮陰的空間或室內，待花盆內水草乾了才澆水、保持通風等，可以三到六個月施肥一次，讓遊客不僅體驗動作育的樂趣，還能長知識，更獲得滿滿成就感！

每位ＤＩＹ手作費用約落在 150 元到 350 元之間，可依需求做調整與課程安排，算是相當平價合理的費用，當作遊歷山城深度體驗的選擇之一，將親手組合的蘭花帶回家，等待它優雅開花的時刻，重溫這個特別的回憶。

INFO

臺中市東勢區東崎路三段 668 巷 120 號
0987 382 916
開放時間：8:00am~5:00pm

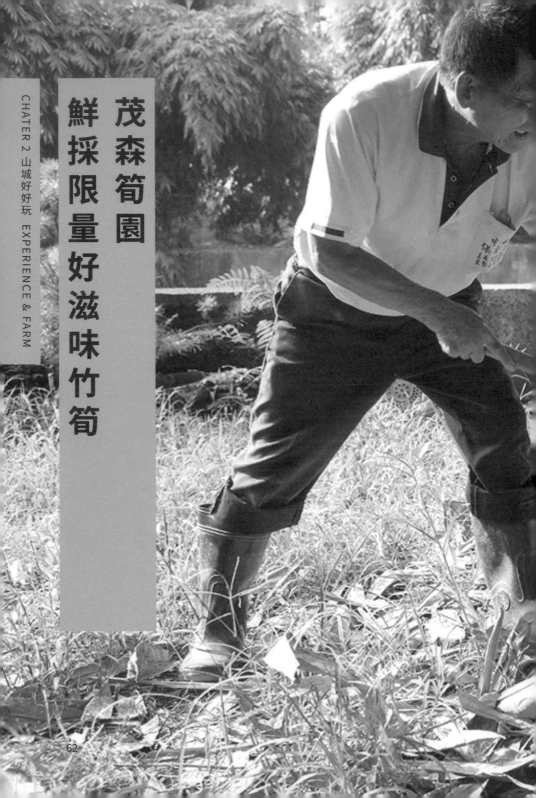

茂森筍園
鮮採限量好滋味竹筍

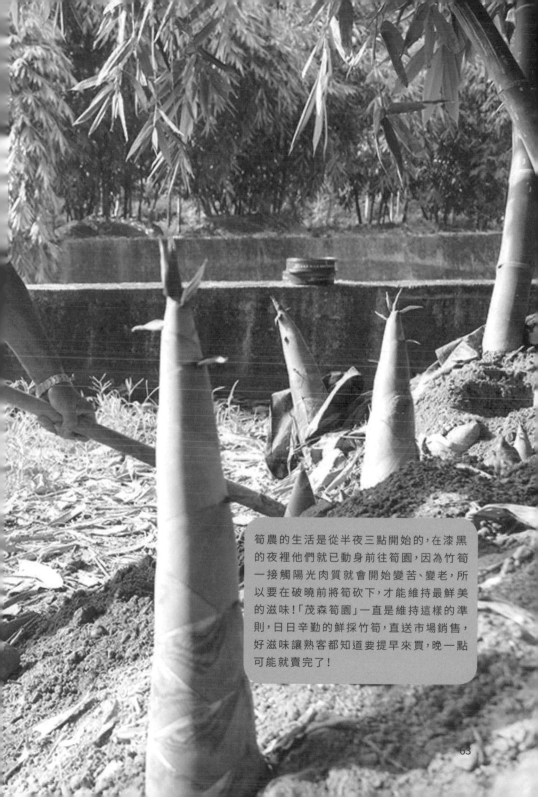

筍農的生活是從半夜三點開始的，在漆黑的夜裡他們就已動身前往筍園，因為竹筍一接觸陽光肉質就會開始變苦、變老，所以要在破曉前將筍砍下，才能維持最鮮美的滋味！「茂森筍園」一直是維持這樣的準則，日日辛勤的鮮採竹筍，直送市場銷售，好滋味讓熟客都知道要提早來買，晚一點可能就賣完了！

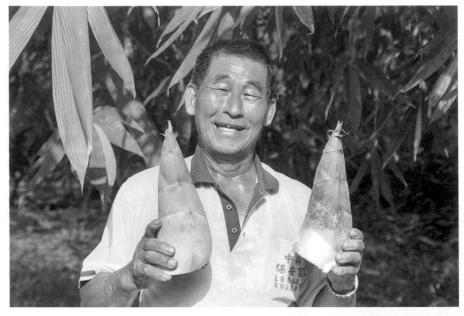

盡心盡力的筍子守護者

「茂森筍園」由主人羅茂森和妻子一起栽種，已經超過十年的時間，默默耕耘這片七分多地的筍園，一年可收成一萬到一萬二千斤。

滿頭白髮的他說起話來仍然中氣十足、身體硬朗。以麻竹筍為主要作物，每年採收期是四月底到十一月底，採用友善環境的方式栽種，不施化學藥劑，筍生長於土裡，上頭再以人工覆蓋黑塑膠布，一方面維持竹筍的嫩度與鮮甜，一方便也可避免病蟲害，全數採收完畢後，冬天是重新整理筍園的時間，歡察竹子的皮膚，將生長超過兩年的老竹子移除，一畦只留下三根竹子，並以怪手鬆土，以利新的竹筍嫩芽在土裡繁殖，判斷竹子的去留全依賴眼力，當然還有十多年的經驗累積而來。

自產自銷的鮮摘竹筍

每天半夜摘完後，清晨便扛著當天現採的竹筍到固定路口販售，販售價格永遠比市場一斤多了五元，但客人仍然絡繹不絕，知道提早才排得到，晚來的人也可以預訂的方式先留明天的份，絕大部分的筍子都以自產自銷的方式完售。

剩下賣相較差的筍，以獨門秘方製作成「酸筍」，採用自然發酵的方式，需要接近一週才能製作完成，除了親朋好友熟客限定販售外，也是「梨之鄉休閒農業區」遊客中心以及「東勢農會」的人氣伴手禮之一！用來搭配豬肉熱炒、或者搭配魚肉煮湯都很適合，酸鹹的滋味令人食指大動、回味無窮。

所有筍類體積最大，價格較為便宜，尖端處最嫩適合涼拌，中段切絲後可以和肉絲一起快炒或燉湯，也適合製作醬筍。

與孫子的默契接力

羅茂森有對龍鳳雙胞胎孫子，哥哥總是三點就在客廳等爺爺起床，一起到筍園挖筍，妹妹則在清晨時與哥哥換班，換她陪爺爺到市場賣筍，一對貼心的孫子也許是「茂森筍園」持續下去的熱情與動力！下回不妨早起，買　回產地直送的筍了；或者參與「梨之鄉休閒農業區」遊程中安排的「大地餐桌」，也許能品嘗到中科家政班主廚以在地食材：來自「茂森筍園」的竹筍料理呢！

INFO

臺中市東勢區東崎路三段 228 號
0920-545679
羅茂森 先生

擁葉生態農場
生態平衡自然共生

位於「梨之鄉休閒農業區」的制高點,沿著農場步道漫步,可眺望大甲溪以及大安溪,天氣晴朗時更能一睹大雪山山脈風貌,豐富的生態景觀,蟲鳴鳥叫不絕於耳,春天的桃樹、夏天的梨子、秋天的柿子、冬天的橘子讓農場四季都熱鬧,農場主人葉泰竹本身是陶藝家,所以在此還可以體會捏陶樂趣,自然與人文並蓄的情懷,只有在「擁葉生態農場」。

「梨文化館」在此成立,記載著梨的歷史演變。而整體經營也轉為生態農場,原名「永葉」是源自父親希望能將這塊 6 公頃的土地能世代相傳,卻在登記合法農場時誤植為「擁葉」,葉泰竹順手推舟,他反而認為能將擁有的一切與大家分享也非常有意義!

擁抱樹葉

主人葉泰竹是土生土長的東勢人,因父親於他 17 歲時早逝,農場傳承給他,從事景觀設計的他,熱愛藝術也對陶藝有涉獵,83 年回到農場開設陶藝工作室,88 年遇上 921 地震工作室倒塌,重整過程中,遇上東勢打算成立「梨文化館」,因高接梨之父張榕生為中料人,農場正好也位於中料里,葉泰竹積極進行文史考察、訪談,將園區的地貢獻一部分出來

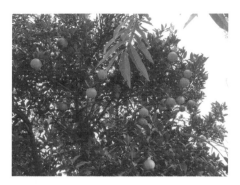

生態平衡的信念

「我採用的是懶人栽培法。」葉泰竹笑著說，農場內種植著各式果樹：桃樹、水梨、柿子、橘子，還有許多臺灣原生種的樹木，都採用有機農法，不噴藥、不施肥、不干涉他們生長，雜草則人工砍下後原地當作肥料，果實全數留給遊客摘採，沒有另外要販售的壓力，正好讓自然成長的水果成為遊客最安心的首選！也正因如此，園區內的生態資源豐富，除了走在步道內傳來的陣陣蟲鳴鳥叫，路旁有穿山甲、白鼻心鑿土的痕跡，每年4月也會推出「賞螢套裝行程」，在園區內就能看見大片螢火蟲，搭配著星光、眺望山城點點燈光，成了最獨特的景色，而這些都是源自不破壞生態鏈，希望讓土地生生不息的信念。

除了自然體驗的行程以外,也能在此體驗
陶藝手作:捏陶、手拉胚、或在茶杯上刻畫
自己喜愛的圖案,大人小孩都適合參與,
此處也有自己的電窯,能將半成品燒成作
品後帶回家!而在近幾年也新增了民宿,
讓遊客能夠更長時間的徜徉在自然環境
當中。身為東勢觀光農場的先驅,葉泰竹
早在十幾年前就已朝向休閒農業發展,而
「晴耕雨讀」是他的理想,一面照料農場、
一面培養文化素質,期待有更多年輕人返
鄉,一同為山城淨土打拼。

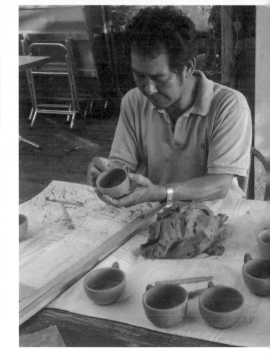

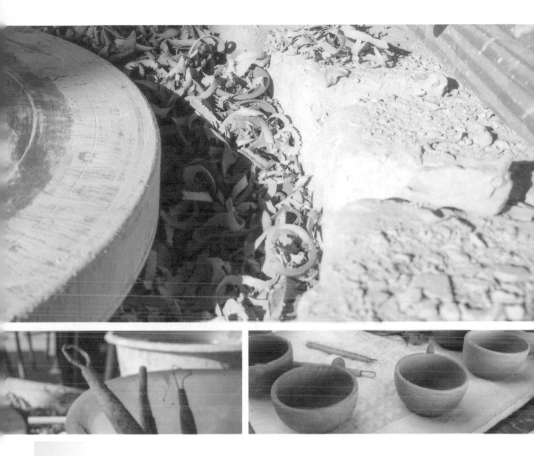

INFO

臺中市東勢區東崎路三段 688 巷 168 號
04 2587 9586
每週二 - 日 每日 :AM9:00~PM18:00

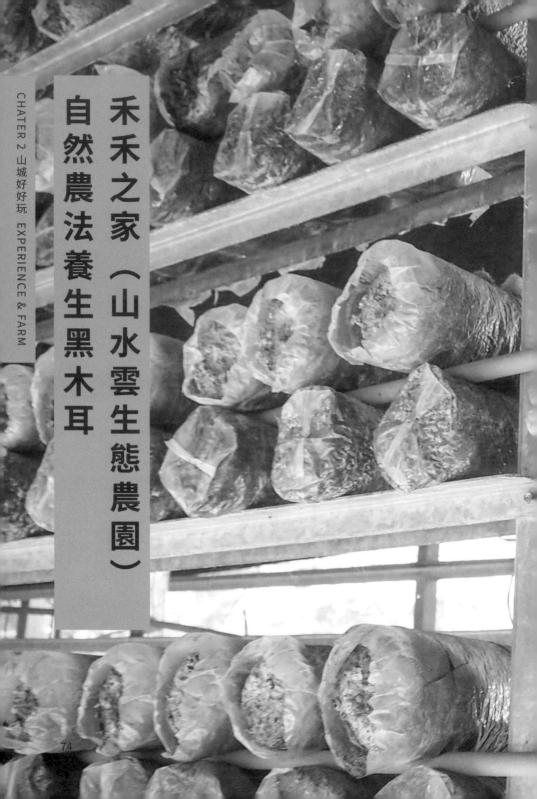

禾禾之家（山水雲生態農園）
自然農法養生黑木耳

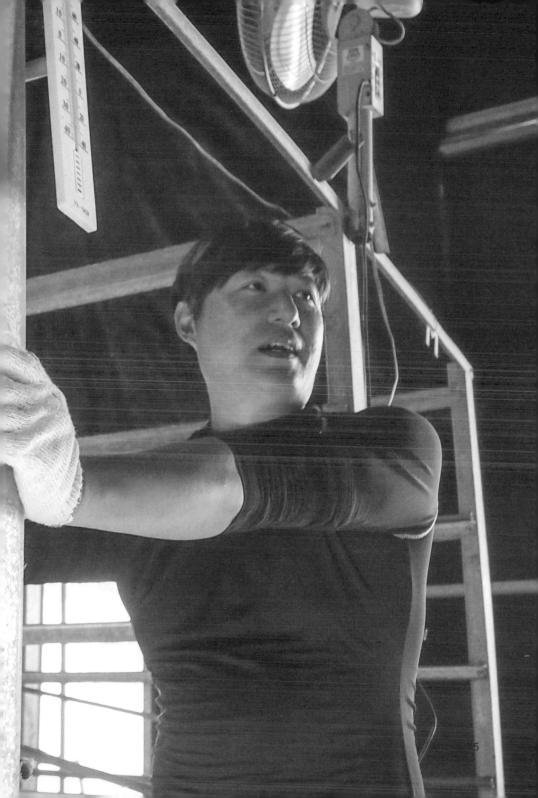

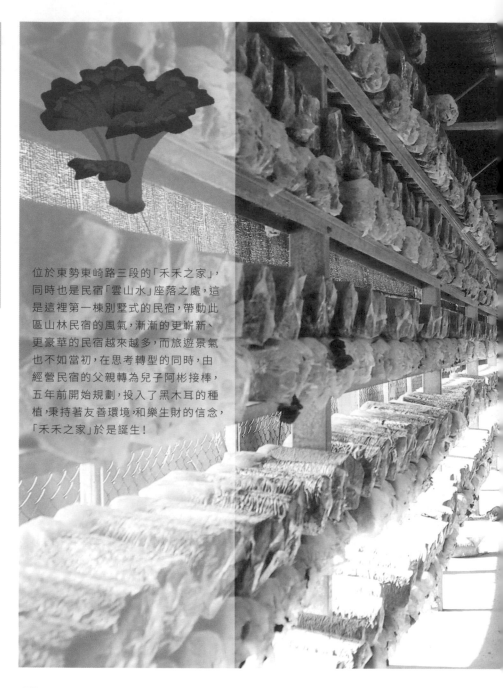

位於東勢東崎路三段的「禾禾之家」，
同時也是民宿「雲山水」座落之處，這
是這裡第一棟別墅式的民宿，帶動此
區山林民宿的風氣，漸漸的更嶄新、
更豪華的民宿越來越多，而旅遊景氣
也不如當初，在思考轉型的同時，由
經營民宿的父親轉為兒子阿彬接棒，
五年前開始規劃，投入了黑木耳的種
植，秉持著友善環境，和樂生財的信念，
「禾禾之家」於是誕生！

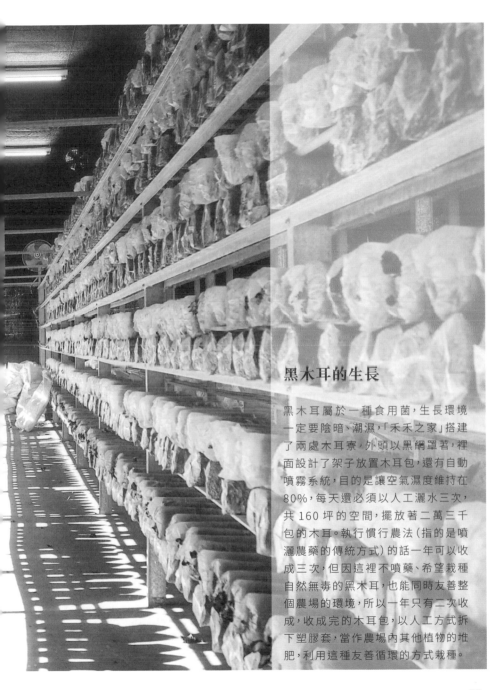

黑木耳的生長

黑木耳屬於一種食用菌,生長環境一定要陰暗、潮濕,「禾禾之家」搭建了兩處木耳寮,外頭以黑網罩著,裡面設計了架子放置木耳包,還有自動噴霧系統,目的是讓空氣濕度維持在80%,每天還必須以人工灑水三次,共160坪的空間,擺放著二萬三千包的木耳。執行慣行農法(指的是噴灑農藥的傳統方式)的話一年可以收成三次,但因這裡不噴藥、希望栽種自然無毒的黑木耳,也能同時友善整個農場的環境,所以一年只有二次收成,收成完的木耳包,以人工方式拆下塑膠套,當作農場內其他植物的堆肥,利用這種友善循環的方式栽種。

黑木耳養生之道

又有「人體清道夫」之稱的黑木耳，富含鐵質以及多種氨基酸，又有豐富的膳食纖維，可以預防心血管疾病，阿彬笑著說，這些也是客人買的時候告訴他的！慢慢摸索出黑木耳種植的方法後，他以自產自銷的方式，到臺北圓山市集、東勢客家文化園區擺攤，除此之外，延伸產品像是黑木耳露、黑木耳泡菜、木耳奶酪都獲得顧客好評！除了食品以外，也正在開發黑木耳肥皂等，要將它的好處讓更多人知道、也可以實際體驗、應用於生活中。

園區內的蛙叫蟲鳴不絕於耳，可以感受到友善耕作的成效，雖然需要耗費大量人力，不過阿彬樂在其中。「禾禾之家」也和附近國小合作，成為最棒的校外教學地點，讓孩子們體驗小小農夫，並且一邊學習食農知識。除了黑木耳外，農場內還有一處溫室種植玉女番茄，不使用化肥、農藥，常常一收成就已被親朋好友搶購完，未來期待開設餐廳在這裡實踐「產地到餐桌」，引進在地食材，讓不住宿的民眾也能享受山林風光、品嚐食物的真滋味。

INFO

臺中市東崎路三段 688 巷 100 弄 11 號
0933 449 858

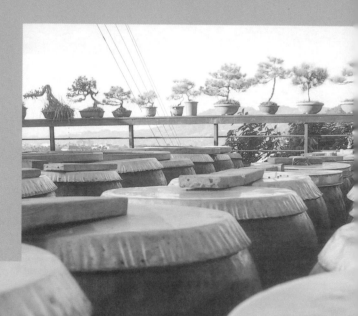

做臺灣的醬油
用臺灣的黑豆

SINCE 1928

MAY-DONG
TRADITIONAL
HANDMADE
SAUCES

傳家美東手工製醬

傳統手工醬油 美東號

三代傳承的味道

隱身在半山腰，小路折了進去還得繞一圈才抵達「美東手工醬油」，依山傍水的房子，將住家、製作醬油的地方、現場販售店面三合一，這是從 1928 年就開始製造手工醬油的地方，從創辦人傅柏榆至臺北大稻埕跟隨日本師傅學習，傳承至第二代傅宗可，他從 16 歲開始繼承家業，如今由第三代傅宏彥接棒，原為職業軍人的他，才踏入此行約 9 年，雖然小時候常常幫忙，但真的要輪到自己操作時，還是得從頭學起，習慣軍人模式一個口令、一個動作，遇到純手工製作的醬油，每個步驟都得依照氣候季節、溫度、濕度調整，沒有了 SOP，需要經驗累積，他坦承做了 5 年左右才真的開始上手。

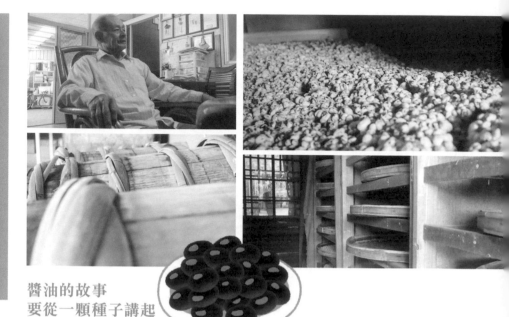

醬油的故事
要從一顆種子講起

只用黃豆、黑豆、食鹽、水、糖這些單純的原料，黑豆是與後龍的農民契作，和農民約定好不用化學藥劑「落葉劑」收成，由於這樣的做法會讓豆子的收成變少，所以他們以市價的約兩倍收購黑豆，一方面出於感謝農民配合、也照顧土地達到永續耕種。再者是黑豆有好的品質，是釀造出好醬油的第一步。

從浸泡黑豆開始，用傳統大灶將它蒸熟後晾乾，移到木造的小房子內種麴發酵，約七到九天後，再移到曬得到太陽的陶造大缸內二次發酵，由於中部日照時間較南部短，約需一年時間熟成，每天都得攪拌、確認缸內黑豆發酵程度，最後將發酵熟成的黑豆醬倒入木桶，移回大灶，以荔枝木為柴火，慢熬細煮，搭上手炒砂糖為醬油上色，過濾、裝瓶、消毒後，這才完成一瓶手工醬油，每個月的產量約 1,000 瓶。

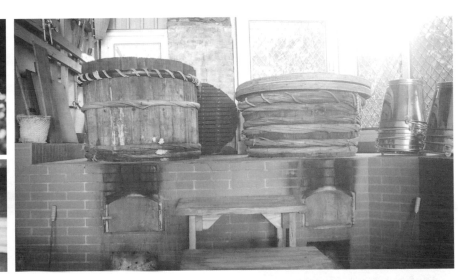

黑色的醬色
釀著對上一輩的感謝。

每個步驟都是手工操作，傅宏彥也曾經想
導入機器取代某些步驟，在921地震損壞
所有製醬道具時，家族也曾經討論是否採
購白鐵蒸爐來取代木桶以及柴燒大灶，然
而後來還是決定重建傳統的灶、維持柴燒，
這其實是生態環環相扣的結果，因為祖先
留下一片荔枝園，有樹才能保有山中的山
泉水，讓製造醬油的水是純淨的，如果改
為蒸爐不需柴火，那麼荔枝園也跟著荒廢，
水源也會受到影響，所以最後還是維持祖
父留下的智慧，遵循古法繼續以家庭式的
規模製造一瓶瓶手工醬油。

從最辛苦的年代開始 (1917-1999)

日據時代,美東第一代傅柏榆公遠赴日本學習傳統日式的醬油作法,當時戰火延綿,傅家人搬遷至臺中東勢,後決定在東勢安身立命,建立起美東醬油品牌。當年生活貧困,第一代傅柏榆公一磚一瓦親手建立起雙口大灶,燃料則使用木炭及百年荔枝樹的木柴。天還沒亮的時候傅家人就得出門,並一肩扛起沉甸甸的扁擔,上山農作及砍柴。平時砍完的荔枝樹木堆置在古厝屋簷下,另將荔枝樹一旁掉落的許多小樹枝及樹葉共同綑綁成一捆捆的「草茵」當作助燃火種。

中期階段 (1999-2013)

美東第二代老董事長延續著祖父生態循環的精神,老灶及柴燒的傳統製造方法,堅守著純釀造醬油的精神與價值。但好景不常,1999 年 921 大地震重創臺中東勢地區,當年所有祖輩建立的老灶及老缸付之一炬。傅家人經歷著傷痛和淚水,攜手重建醬油廠,在殘骸中回憶著當年第一代傅下的的建灶原理,徒手重建老灶,傳承至今。

現今 (2013-)

老灶不只是美東醬油傳承的命脈,也代表是薪火相傳的精神。為延續這樣的精神,美東在 2013 年的 3 月重建老灶,並繼續採用柴燒及橡木桶過濾的方式做醬油。然而建灶的技術如今已快失傳,美東有幸遇到第三代建灶師,和美東第三代傳人傅宏彥,一磚一土重新建築起上個世紀初傳下來的雙口大灶。

祖先的辛勞與智慧讓老灶的烈火繼續熊熊燃燒,並讓美東醬油的甘醇與芬芳得以延續,老灶帶來的溫暖與希望,是美東醬油想傳遞給社會大眾的堅定意念。

MAY-DONG HISTORY

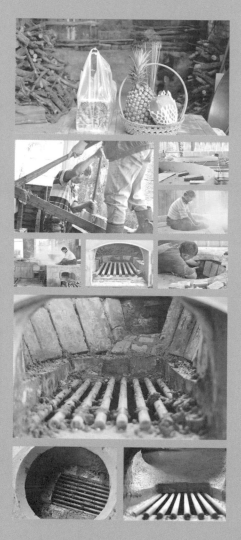

傅宏彥接手後也在傳統製程上加入變化，例如將鹽分稍微調低，因應現代人口味，不過因為完全無添加物，所以還是鹽分的比例仍須一定，無法做到薄鹽口味，否則不易保存。也增添新風味醬油，像是柴魚醬油，就是他在東部擔任職業軍人時，認識了臺東漁民，將柴魚入醬油，方便客人料理時的調味，也衍伸出桔醬、辣椒醬、豆腐乳等其他產品，原料都以臺灣的作物為主。附近居民都知道繞過來買，目前也只在自己的網站進行銷售，沒有在其他通路販售，維持著僅此一家、別無分號的限量行銷策略。

在最近幾年的食安風暴下，越來越多人重視食品原料、講求品質，「美東手工醬油」也因此越站越穩，累積穩定的客源與知名度。未來期待能藉由「釀造協會」與臺灣其他醬油廠同心協力，打造臺灣品牌的醬油，能夠外銷，也能彼此分享釀造過程的心得，用臺灣的黑豆、做臺灣的醬油，才是讓農產品、以及其加工製品能持續銷售的關鍵。

INFO

臺中市東勢區泰昌里東崎路五段 113 巷 16 號
04 2587 2770
週一至週六 08:00~20:00　週日 08:00~15:00

SHIN
FONG
FARM
田園生活的嚮往
新峰農場

體驗採果樂趣

新社的新峰農場,位於 129 縣道交通方便
抵達之處,一甲多的土地上栽種著葡萄、
甜桃、筆柿,不同季節可以體驗不同水果
的採收樂趣,採收季節依序為甜桃是 4、5
月、葡萄一年兩收分別是 6 到 8 月、11 到
12 月,筆柿 11、12 月中,經營十六年,也
是這裡第一個以「全採果」為特色的農場,
農場內的水果全留給遊客鮮摘並不另外
上通路販售,因此能讓每位遊客採得盡興。
父母負責農務,行銷宣傳活動交由女兒陳
美燕打理,除了採果活動之外,葡萄園中
的大地餐桌、下午茶等野餐形式活動,以
及深受親子遊客喜愛的葡萄樹下說故事
活動皆由她一手策劃。

用心維護的果園
童話般的體驗

水果皆採用網室自然栽培，前期以病蟲害防治為主，果實套袋後不會再使用化學藥劑，果園內的雜草也以人工管理方式，避免除草劑的使用，讓環境更自然整齊，到此的遊客先在農場直營的店面集合，接著一起走到葡萄園，從報到、解說、採果協助、到最後採果結束秤斤等不同環節，皆有不同服務人員，讓每位遊客都有被照顧到的貼心感受。農場主人會在遊客抵達前先將水果套袋拆開，當遊客抵達走入結實累累的紫色葡萄園，彷彿走入童話場景一般。採訪的當天即使是平日，也遇到許多組客人走進來詢問採果事宜，平日每天接待人數達 3、400 人，假日加上遊覽車的團體遊客預訂可達 6、700 人次。

深度體驗為主的特色遊程

由於綠油油的草地搭上一串串垂涎欲滴的紫色葡萄，實在是好看又好拍，網路上搜尋「新社、採果」，跑出來的資訊全是新峰農場的體驗文章，讓更多客人慕名而來，還有國外自助行遊客，包含香港、澳門、新加坡、馬來西亞，以及臺灣的新住民、甚至是穆斯林等都非常喜歡在假日前往體驗田園生活。

曾經與原住民廚王之稱「謝秉翰」主廚合作，舉辦「大地餐桌」活動，以當地食材入菜，前菜以野菜沙拉佐農場栽種的百香果為醬汁、湯品是新社盛產的百菇湯、飲料以葡萄為主搭上蝶豆花、洛神做出漸層又營養美味的飲品，在葡萄園中擺一長桌，一道道的佳餚上桌品嚐，從產地到餐桌的概念直接實踐。由於活動叫好叫座，下午茶時段也跟著開辦；甚至是親子遊客很喜歡的「葡萄樹下說故事」，讓孩子有不同於都市的體驗，又能親近土地、具教育意義，是許多家長願意帶孩子來體驗的行程。

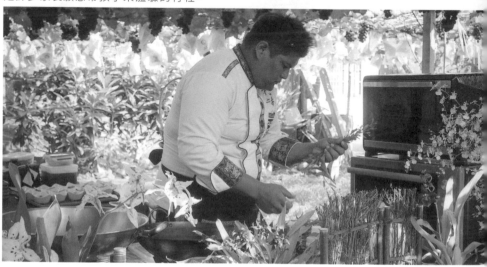

面對旅遊景氣的下滑,「新峰農場」卻不受影響,2018 年的業績反而是成長的,美燕認為要看清楚旅遊型態的轉變,提供更深度的體驗服務,農場附設經營的民宿也讓旅客更方便,她也樂與其他店家串聯,提供遊客更多行程選擇,讓遊客願意在新社待上更長的時間,唯有區域的共榮才有機會共存,她同時也積極參與國外旅展,開拓海外自助行的客源。持續觀察遊客所需的美燕,也讓人更令人期待她之後要推出的行程與活動!

INFO

臺中市新社區中和街二段 264 號
04 2581 1938
採果時間:夏季:9:00-17:00、冬季:9:00-16:30

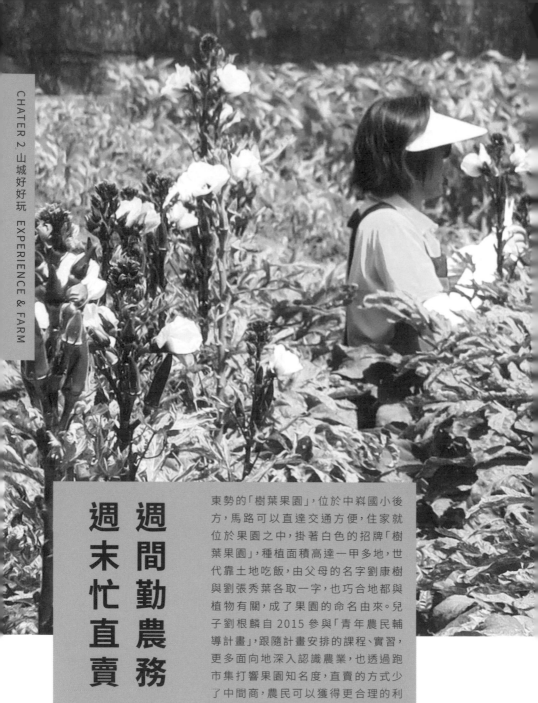

週間勤農務
週末忙直賣

東勢的「樹葉果園」,位於中嵙國小後方,馬路可以直達交通方便,住家就位於果園之中,掛著白色的招牌「樹葉果園」,種植面積高達一甲多地,世代靠土地吃飯,由父母的名字劉康樹與劉張秀葉各取一字,也巧合地都與植物有關,成了果園的命名由來。兒子劉根麟自 2015 參與「青年農民輔導計畫」,跟隨計畫安排的課程、實習,更多面向地深入認識農業,也透過跑市集打響果園知名度,直賣的方式少了中間商,農民可以獲得更合理的利潤。

新生代青農接力

樹葉果園

青農返鄉即戰力到位

返家務農之前，劉根麟在臺中市區開水果行，因位置選擇不佳生意清淡，苦撐了幾年後得知有「青農輔導計畫」，遂決定與其賣其他人的農產品，不如自己種、自己賣吧！計畫實際上要上一年的課程，還必須到跟隨實際種植的農夫學習實務，雖然他從小就有幫忙家裡農務的經驗，對產業算是熟悉，經過課程和實習的洗禮，都讓他對於農業的理論與實務面有更新的視野，也因為計畫中的前輩引薦，讓他首次嘗試在市集展售，以臺北希望廣場、圓山花博等場地為主，週間他忙於農務，假日則是自產自銷的直賣達人！

「樹葉果園」以水梨、百香果為主，非產季時還有玉米、南瓜等蔬菜，有些是自然農法栽種、有些是以安全用藥為底線，不刻意做產銷履歷或有機，是因為認證費用昂貴，不希望認證費用轉嫁消費者，倒不如顧好根本，讓作物品質穩定！水果行的經驗也讓他熟知顧客在意的地方，像是送禮禮盒，一定是現挑現裝，以免梨子在看不到的地方壞掉，顧客買了送人失禮，蔬果因應季節限量收成，利用臉書、line預定的熟客也不在少數，顧好品質之外，他也不怕教育客人，曾遇到客人要求購買「鮮摘的梨子」，他則先讓客人試吃問他心得，客人反映新鮮好吃，他才告訴客人梨子是可以冷藏保存的水果，因收成期短，只要低溫保存得宜、不需要任何藥劑，都能夠保鮮延長梨子銷售期間，因此不必執著於「鮮摘」。

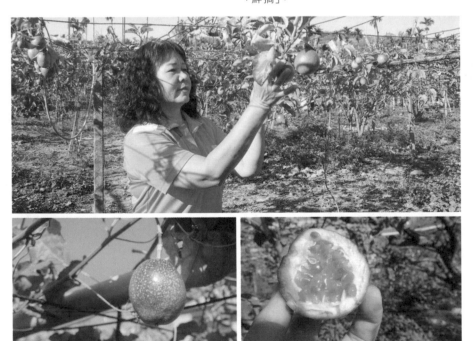

各地的農業博覽會、花博等，劉根麟也會接到擺攤邀請，因應各個場地調整販售品項，觀光為主的農博，則會增加百香果汁、現削梨子等方便顧客帶著走。堅持不上通路，以自產自銷的方式行銷，強調作物都是「自然安全」的蔬果，住家兼直賣所和倉儲空間，若下次剛好來東勢，也可以在此直接購買！如今已累積忠實顧客，雖然週間忙於農務、週末販售，考驗著體力與耐力，然而一旁剛上小學的女兒卻說：擺攤很好玩！爸爸微笑著，似乎在說辛苦也值得。

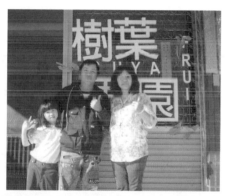

INFO

臺中市東勢區東崎路四段 398 巷 111 號
0908-808702

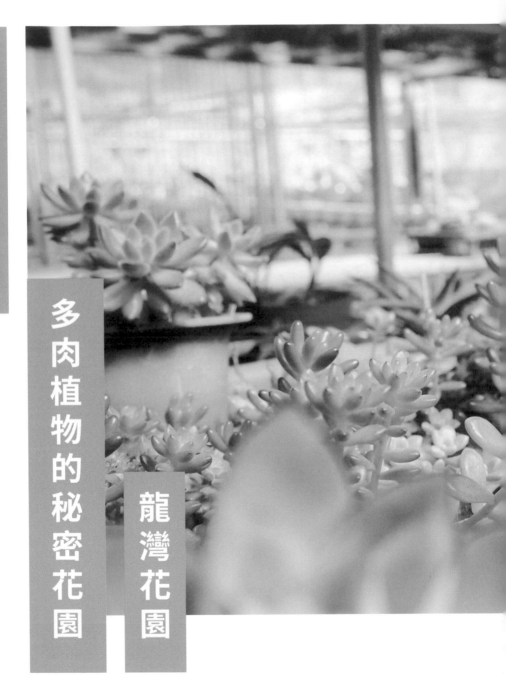

多肉植物的秘密花園

龍灣花園

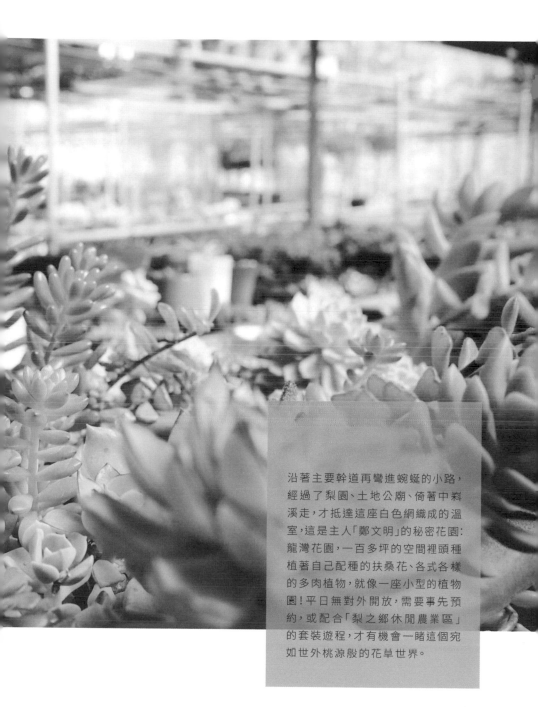

沿著主要幹道再彎進蜿蜒的小路，經過了梨園、土地公廟、倚著中科溪走，才抵達這座白色網織成的溫室，這是主人「鄭文明」的秘密花園：龍灣花園，一百多坪的空間裡頭種植著自己配種的扶桑花、各式各樣的多肉植物，就像一座小型的植物園！平日無對外開放，需要事先預約，或配合「梨之鄉休閒農業區」的套裝遊程，才有機會一睹這個宛如世外桃源般的花草世界。

捻花惹草療癒下班時光

從 2012 年開始，鄭文明在家族留下來的這塊土地，開始種植各式各樣植物，一開始以木本植物為主，從一開始玩玩花草的心情，逐漸開始對多肉植物、扶桑花感興趣，扶桑花屬於錦葵科木槿屬的常綠灌木或小喬木，花期在夏天，花色鮮豔大方，樂趣在於自己配種，可以種植出不同花色的扶桑花，結果往往出乎意料！而這些花也僅供觀賞用，不對外販售，或只在花友間免費交換。

而多肉植物的種類比較多，通常指的是能在土壤乾旱的條件下擁有肥大的葉或莖的植物，原生於沙漠等乾旱地區，主要分布在景天科、阿福花亞科、龍舌蘭科、人戟科、夾竹桃科、番杏科等，印象中小小圓圓的多肉植物，其實換盆給了足夠空間也能長得很高大，「龍灣花園」就充滿了各種姿態的多肉植物！多肉植物終年皆可生長，秋冬是繁殖期，鄭文明會利用「葉敷」以一片葉子敷在泥土上；或「砍頭」將整棵植物頭砍下另起新的一盆等方式，來自行繁殖植物。就算有定期灑水設備，平日在市區上班的他，仍然兩天左右會過來親自澆水、照顧，對他來說這不算是農務，而是一種療癒的儀式，和植物待上一段時間後，上班的疲憊也逐漸消失了。

蝶古巴特加上多肉植物的綠色美學

配合「梨之鄉休閒農業區」的套裝行程,遊客可以步行前往「龍灣花園」一路上鄭文明講解著當地風土民情、民間小故事,抵達地點後,開始手作課程,先以蝶古巴特製作花盆外側,將喜歡的餐巾紙圖案剪下、拼貼後,轉印上花器,接著再選擇喜愛的多肉植物親自組

盆,發揮創意組合成獨一無二的作品,帶回家觀賞除了療癒外也有滿滿成就感!鄭文明也不忘講解多肉植物的照顧方式,放在日照充足之處,一到二週澆一次水就夠了,在動手做的同時,也能帶回植物相關知識。

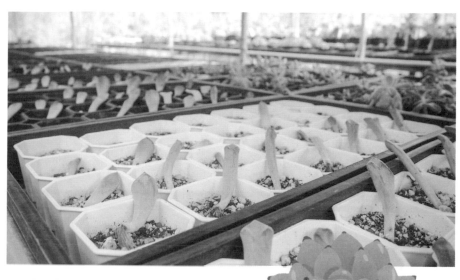

如今「龍灣花園」外的空地，也正種植新的花草，還曾將泥土路鋪平、拓寬，希望未來遊客能在此有停車空間，溫室外還有各式蘭花、楓樹、百香果、櫻花樹等等，聽著鄭文明眼睛發亮地解說著植物特性，感受到他真心喜愛這片秘密花園的熱情！在山城之中的秘密花園，有趣的療癒手作課值得一訪。

INFO

東勢區中料里東崎路三段 370 號
0925-171708　鄭文明 先生
需預約

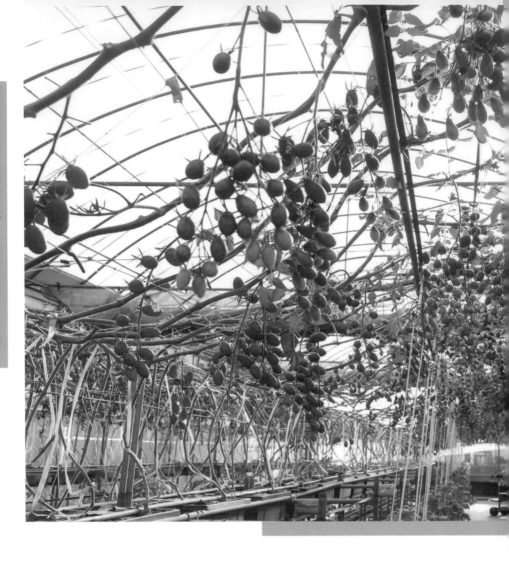

YOU AND ME

文 / 鍾宛芩 圖 / 鄔菀華

友善無毒的美味
優恩蜜溫室休閒觀光果園

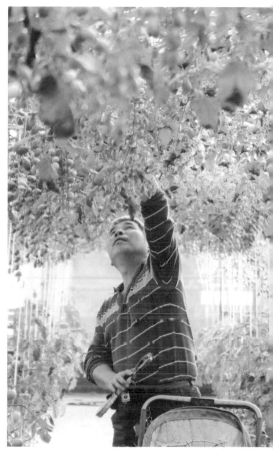

優恩蜜位在臺中市石岡區豐勢路上,是一個秉持安全、友善、健康的溫室休閒觀光果園。園名「優恩蜜」代表著英語 YOU AND ME(你和我)情感交融之意,也貫徹園主邱舜君的經營理念:生產優質蔬果,並懷著感恩的心,與大家一同分享甜蜜產品的期望。

興趣築起的溫室

邱老闆入行從事蔬果栽種至今大約有 27 年了,軍醫上尉退役的他,靠著一步步的經驗積累以及樂觀、感恩的心,從一開始的水耕蔬菜的栽種、配送,慢慢接觸其他蔬果、蕃茄等,到能為蔬果們搭建舒適的溫室棚,都務實地做中學。經銷包辦的他也成立東勢產銷班,從事農業教育和研發品種。

老闆笑著說—以前什麼葉菜類都有種喔!白菜、青江菜、廣東萵苣、生菜……,現在比較少種蔬菜現在反而是以蔬果為主。

離地栽培
生產安全的蔬果

伴隨消費主義的改變,顧客體驗成為商場上的趨勢,而優恩蜜果園本身的經營理念充分體現了體驗的價值。生產安全的蔬果讓消費者認同,蔬果都採用離地栽培,讓民眾可以透過親自摘果體驗農趣。

溫室內的走道寬敞無障礙,一開始老闆只是覺得種得太窄會讓自己覺得壓迫感很大,因此把種植空間擴大對自己來說舒適,種起來也會很快樂。後來發現別人來時,寬得連輪椅都進得來,對年長者來說很方便,腳下不會染上泥土,也不需要彎腰採集,果園的特色就自然而然地形成了。

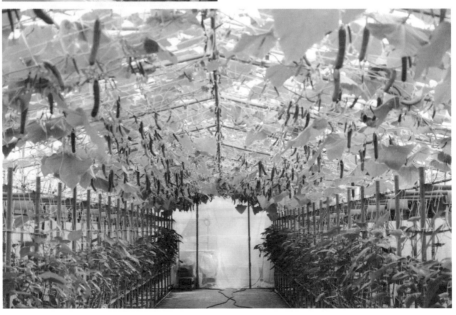

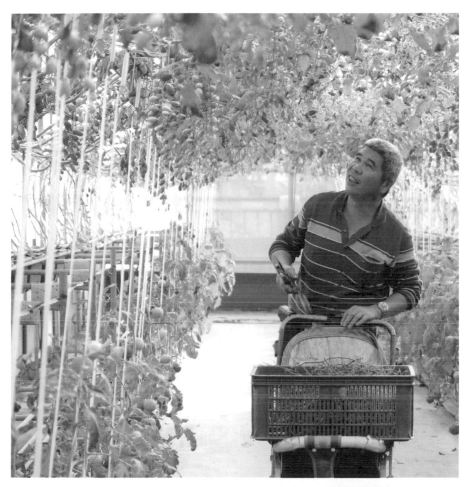

提到是否有什麼想傳遞的社會價值時，老
闆表示，對於消費者，我們要傳遞給他們
這些蔬果是安全友善的農業生產的，生產
流程是安全健康的，不只是對消費者友善，
對耕作者友善，也對環境友善。當蔬果的
品質有達到一定的程度，別人自然會幫你
宣傳，品質就是保證，現場體驗了覺得好
吃，自然就會建立口碑。

賢拜，傳道授業解惑

植物是有生命的,要種番茄要先了解它的一生,不了解是沒辦法照顧它的,植物不會自己長大。要適當時機施肥,哪裡有病有蟲要認識他們。而作為產銷班班長,從事教育訓練、食農教育外,他同時也和臺中改良場、種苗繁殖場、藥物毒物試驗所、屏東科技大學合作,協助臺中市政府農業局-「青年加農 賢拜傳承計畫」,吸引對農業有興趣的年輕人學習。

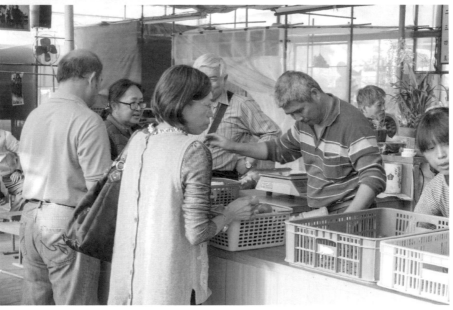

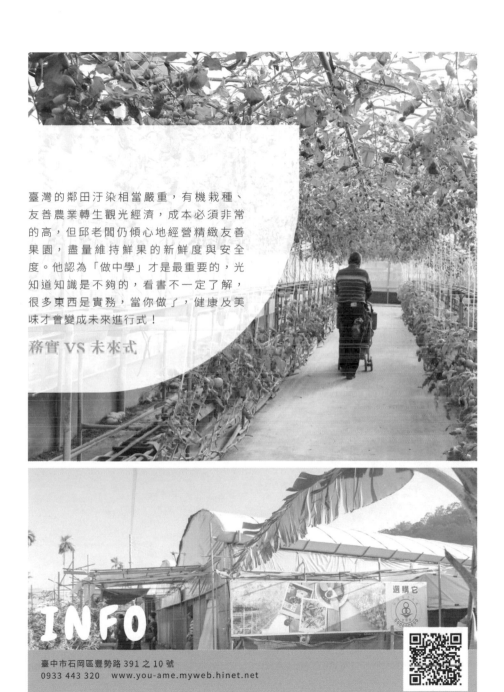

臺灣的鄰田汙染相當嚴重,有機栽種、友善農業轉生觀光經濟,成本必須非常的高,但邱老闆仍傾心地經營精緻友善果園,盡量維持鮮果的新鮮度與安全度。他認為「做中學」才是最重要的,光知道知識是不夠的,看書不一定了解,很多東西是實務,當你做了,健康及美味才會變成未來進行式!

務實 VS 未來式

INFO

臺中市石岡區豐勢路 391 之 10 號
0933 443 320　www.you-ame.myweb.hinet.net

猛男農夫猛什麼？

一肩扛起家、理想、工作、生活的男人

文／蔡佳蓉　圖／張采榆

山上的果園，是大自然的健身房，來來回回走過
無數次的坡地是傾斜的跑步機，一籠一籠扛上
貨車的柑橘是鍛鍊手臂的啞鈴。
他，是猛男農夫。

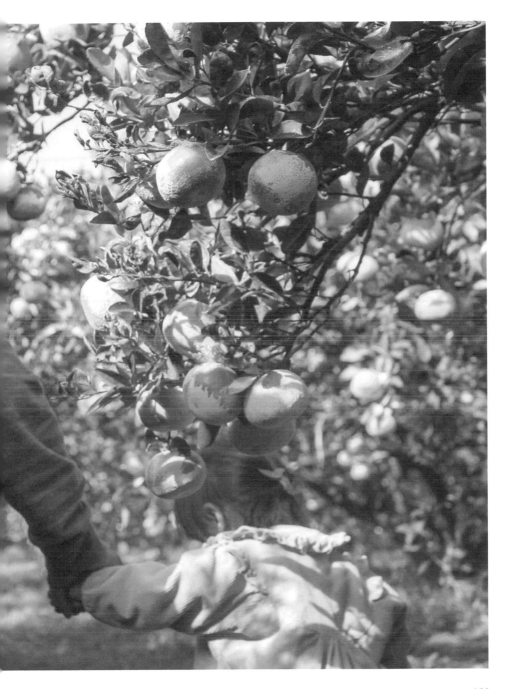

從竹科工程師到種橘農夫

還沒正式成為猛男農夫前，詹凱麟是一位即將被外派到中國大陸的竹科業務工程師，什麼樣的契機讓他放棄這個千載難逢的大好機會決定回束勢種橘子？是「家」，當時的他準備要和交往多年的女友秦子媛步入婚姻的殿堂，適逢雙方的家人身體欠安，如果去了中國大陸勢必會硬生生地剝奪和親人、愛人相處的時光，想到正值家裡柑橘採收的季節，秦子媛也剛好大學讀園藝科系，這樣的天時地利人和，啟動了猛男農夫計畫！

堅持有機，倒掉兩萬多斤柑橘

從小就在果園裡幫忙簡單的套袋、搬運，如今漸漸接下果園的重擔，才發現原來經營一個理想的果園，不單單是如何種植、施肥，就連人力資源運用、農機修繕等等也都是一門學問。從最初的四分地後來擴大到兩甲二，經濟規模要夠大才足以撐起一個家，詹凱麟看著抱在懷裡的女兒說道：「農業真的不簡單，要健康無毒更是難，剛開始回來做不想用藥，嘗試國外引進的次氯酸水殺菌液，可以降低藥劑在作物上的殘留，但第一次測試的成果，卻是收成五萬多斤椪柑忍痛倒掉兩萬多斤，大概是一間屋子塞滿橘子的量吧，還好之後有漸入佳境。」

一年復一年，農業的理想和環境的現實在奮力地拔河，他們致力於減藥栽培、和維持家計收入之間取得平衡，讓消費者吃得放心，猛男農夫也能安心地送出一箱箱的美味和健康。

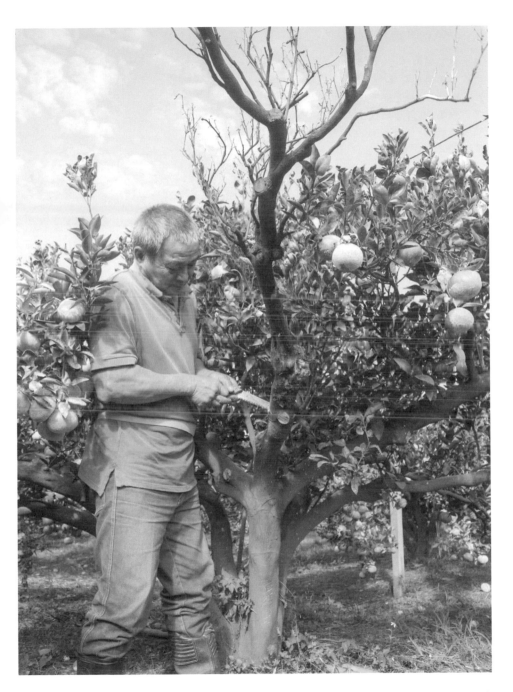

每顆橘子都精挑細選

桌上放著幾顆椪柑，熱情好客的詹凱麟邀請我們享用猛男農夫的橘子，看似香橙多汁，在拿起的瞬間被眼尖的他打槍：「妳們看這塊顏色比較暗沉的地方就是曬傷，裡面會乾乾的，這是瑕疵品不要吃，我再去拿一顆好的給妳們。」在外行人眼裡，可能不是會留心的色差，但這是詹凱麟對每一個橘子的嚴格把關，從剛採收下來一籃籃的椪柑，滿意地挑選一顆優秀的橘子，撥開的瞬間，香氣被解放到整個空氣中，湯汁也在剎那間四處噴散「這才是橘子該有的香氣。」閉上雙眼，深深的吸一口氣……。

「這自己種的啦！」

除了柑橘類的訂單，猛男農夫有一塊無毒菜園，是自己家裡在吃的，靈機一動，嘗試和附近小農合作，推出宅配到府的蔬菜箱，乘著近年來「產地直銷」的風潮，不僅提供都市人平價新鮮的蔬果，省去忙碌的人們到市場買菜的時間，更使在地的小農有新的銷售管道，也讓「猛男農夫」的品牌能在橘子採收前讓顧客愛上它。

因理想和家，成為理想家。

放棄了原本更高薪的工作，回到聽著蟲鳴鳥叫的農村，無毒果園的理想推著猛男農夫計畫進行著；一籠一籠扛上貨車的是家甜蜜的負擔，女兒水汪汪的大眼配上嬌嗲嗲地喊著「把鼻～」，那是家的聲音催促著橘子們快快平安長大；沒有響亮的職稱，卻有著樸實而真誠的臂膀，他是「猛男農夫」——詹凱麟。

INFO

臺中市東勢區東蘭路 197-70 號
0970 168 896　www.hunkyfarmer.waca.tw

"晚安・山城"

能在山城待上一晚
享受山城獨特的晚霞山風
晚間的蟲鳴鳥叫與滿天星空
在這裡找得到熱情的主人
找得到樂意分享故事的人
讓山城的溫暖陪伴您入夢

CHATER 03
山城好住所

心有林畔 Villa

昭月民宿

花田民宿

九甲林露營區

分享家的溫度 -
心有林畦 Villa

一個愛的故事
開始了『心有林畦』莊園，一對雙方姓『林』的夫妻一起生活
時常『心有靈犀』默契十足
一直喜歡田園山林草木為鄰
一個有夢另一個人就幫她圓夢
而故事未完待續 ...

山城美景盡收眼底

抵達「心有林畦」民宿建築物之前，迎接訪客的是兩排筆直的落羽松，隨著季節入冬這時剛好轉為美麗的橘黃色，地上也鋪著一層地毯般的落葉，偌大的草坪是停車場，走進這帶有煙囪和尖屋頂的白色小房子，彷彿走入童話一般。

一樓是整面玻璃落地窗，以流理臺和餐桌連在一起的開放式廚房設計，一旁是舒適而溫馨的原木休憩區，圍繞著可在冬天生火的火爐，起居室遠眺出去是綿密連延的山，伴隨著陣陣鳥鳴，連呼吸彷彿都跟著平靜起來。

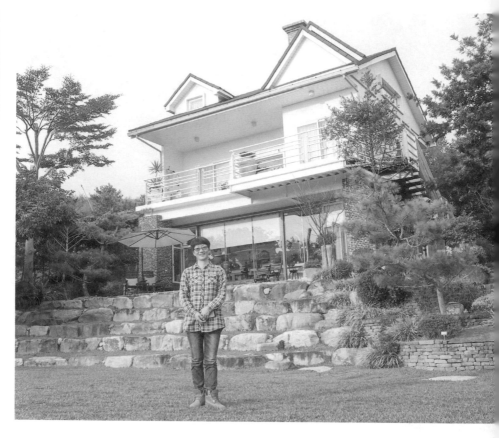

分享理想的家給旅人

民宿女主人林春子一頭俐落短髮,搭配牛仔褲和方便郊外行動的短靴,爽朗的笑容告訴我們:「這其實是原本要和家人住的房子。」回到最初起心動念,和先生林建調打算買一塊山區的地當假日農夫種種菜,熱愛大自然的他們尋覓了許多地點,終於找到東勢這塊山坡地,雖然很喜歡但原本出售面積太大,後來他們順利找到同事朋友合購,在 2011 年取得土地,在建築物設計、庭園造景的過程中來來回回討論,以綠建材為主的兩層樓房子、1000 多坪的庭園綠地,終於在 2016 年落成。

愛木成痴的 Mr. 林 & 愛樹上癮的 Mrs. 林

原先以自己和家人要住的想法出發，所以
細節毫不馬虎，怕冷的她在一樓設計了火
爐，燃燒的煙走過二樓房間從煙囪排出，
增加冬天裡的溫度。二樓僅有兩間房間，
一間最多可容納三人，另一間則是樓中樓
設計，可容納至七人，保留雙陽臺、四面皆
有氣窗的設計，大面積的玻璃落地窗，採
光、通風是首要考量，也是讓房子住起來
舒適的關鍵！房子落成後，先生和孩子仍
在臺中市區上班和求學，他們想著何不將
這兒轉為民宿讓旅人也能體驗呢？申請通
過成為合法民宿後，由於主人都姓『林』，
也時常「心有靈犀」，像是常買一樣的東西、
或者同時打電話給對方，同時也喜愛樹木
山林，是對默契十足的夫妻，故將他們共
同的打造的莊園命名為『心有林畔』。

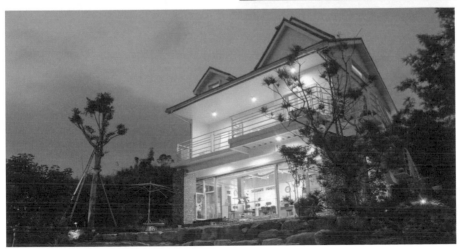

把旅人當家人的經營之道

問到轉行經營民宿是否有很多困難之處，林春子倒是得心應手，原本就有在餐飲服務業工作的經驗，加上一手好廚藝，對於經營的想法很簡單，就是把旅人當作家人看待，由於房間數不多，沒有做太多的廣告宣傳，主要以口耳相傳方式，如今已有良好的口碑，假日幾乎都客滿！旅人的回訪率也很高。最特別的是「包棟」預定形式，一次只接待一組客人，讓旅人可以盡情使用整個莊園的空間，包含一樓廚房和外面的庭園，享受和家人朋友度假放鬆的悠閒時光，沒有其他人的干擾，更有隱私和尊榮的感覺。

問到印象比較深的旅人，是一對經營幼稚園的夫妻，他們在一年半內就造訪了 8 次！最後已經變成朋友。有一次連假，原本只訂三天住宿的他們，住到最後一天大人和小孩都依依不捨不想離開，臨時加訂一晚，春子本來在隔天有行程需離開莊園，遂和他們商量可多住一晚但要請他們自己退房離開，他們也欣然接受，有時她晚餐自己煮火鍋來吃，也會問他們要不要一起吃，這種互相同理的方式讓許多旅人留下美好的回憶。

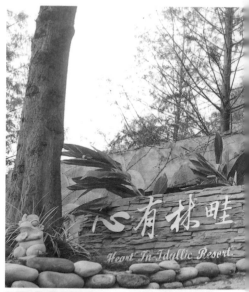

● 園區處處可見主人的用心

● 心有林畦主人林春子

● 民宿向外看即可看見東勢山林美景

為了旅人的方便，也提供預約式的餐飲服務，中餐、下午茶、晚餐都可預訂，堅持使用新鮮當令食材，有些甚至直接從旁邊菜園供應，有中、西式可供選擇；還有親自手作的伴手禮，像是梅子醋、鹹豬肉、洛神花果醬等，都是許多旅人喜歡帶走的人氣產品！他們也開放草地讓人數比較多的住宿客人可以露營，甚至也有旅人因為喜愛這裡的氣氛而在此舉辦戶外婚禮，讓這個莊園可能性更多了！未來他們也期待，能再增設景觀餐廳、和菜園農場，讓不住宿的旅人也能享受山景和新鮮佳餚。隨著夕陽低垂，光影和山景的變化讓人看再多次也不厭倦，期待有一天你也能來體會這不一樣的山城經驗。

INFO

423 臺中市東勢區東崎路三段 688 巷 100 弄 20 號
0930 873 820　http://heartvilla.mmweb.tw/

01

親手打造的山中桃花源
昭月民宿

木造厚重大門打開，迎接旅人的是一排聖誕白雪，點點綠意點綴轉白的葉子，彷彿樹木沾染了降雪一般，背景聲音是鳥和昆蟲的聲響，沿著石頭鋪成的小徑緩緩步入，身心都跟著緩慢、放鬆了下來。抵達三棟木造的日式平房，主建築物做為餐廳、休息處、招待所，旁邊兩棟為住宿空間，房間外帶有木造走廊，坐在此處泡茶、休息，往外欣賞一片綠意再愜意不過！房間內鋪著東勢老店製作的榻榻米，藺草香味撲鼻，讓人有置身日本的錯覺，成立十年的「昭月民宿」，已撫慰過無數旅人疲憊的心。

一磚一瓦親手打造

老主人楊嘉熙在八零年代就購入此地共一甲多地,十年前交由兒子楊閎任打點,從平地開始畫設計圖、蓋房子、水電安裝等等全部自己來,祖父是優秀的木製傢具師傅,楊閎任從小耳濡目染,學會正確操作工具,加上自己唸土木科,有基礎設計、製圖的能力,決定一磚一瓦親力親為,問到最困難的地方,他笑說「大概是不夠精準」,容易丈量到完成後差了一點,只好又多用一些建材補足,但反而營造了「手作」的樸實感。

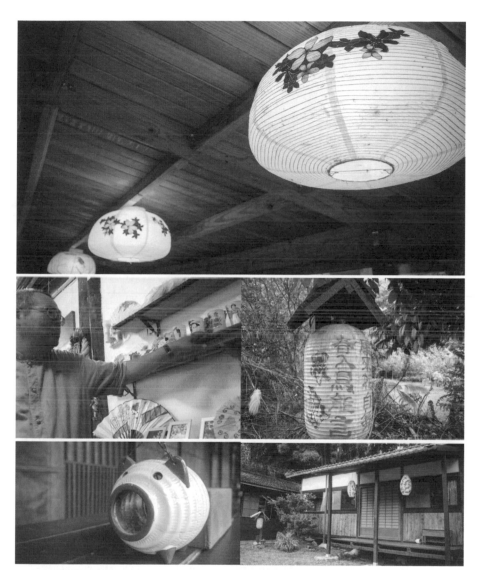

「你不要看這棟房子這樣,七年了都還沒被颱風吹走。」感受到他蓋完房子、完成一個作品的滿足感,雖然外表看似木造,但實則以水泥隔間,補足了日式房子隔音的弱點,楊閎任憶起小時候在家用投影機玩電動的情景,房間內一律採用電腦主機搭配投影機,就是要讓入住的親了旅客可以享受超大畫面,無論是玩遊戲還是看影片都超過癮!日木浮世繪風格畫作佈滿餐廳,連紙扇子、紙燈籠都有日式彩繪,這些都出自喜愛藝術的老主人楊嘉熙之手,庭園內有梅花小徑、橘子樹、楓樹、桃樹等還有養魚的水池,處處是寫意的細節,讓旅客在此漫步、完全放鬆身心。

吸引旅人的魅力

2012 年陳妍希和周渝民曾經到此處拍攝廣告，之後便吸引了 cosplay 愛好者，每個月皆會包場兩次，盡情拍照，螢火蟲季時，他們也著完整角色扮演服裝，晚上跟著其他民眾一起賞螢，成了獨特的景色。民宿亦提供需要預訂的早、晚餐，咖啡、飲品等，每一樣皆是使用當地、當令食材，用心製作，有一家人甚至在一、二個月內報到四次，只因季節限定的飯後甜點「荔枝冰淇淋」太好吃，忍不住頻頻回訪。早餐是以客家手法製作的限定鹹粥，也讓許多旅人津津樂道。

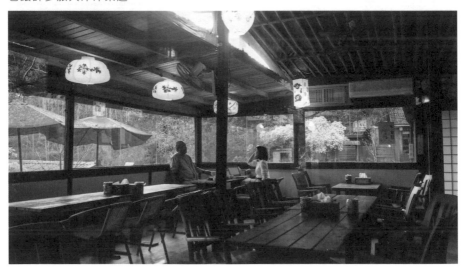

如今楊閎任正在蓋自己要住的房子，也在
昭月民宿內的空地，當初因全家人都喜愛
日式風格而建成，也感受到年輕主人齊心
協力的用心經營，在此禪意幽靜的環境住
一晚，留下在山城的最特別住宿經驗。

INFO

423 臺中市東勢區慶福街 30 號
0963 088 879　http://www.brightmoon.com.tw/

01

樂在其中的民宿經營學
花田民宿

Garden Life Homestay

位於新社的花田民宿,不在主要幹道上,小巷繞了進去經過農田、果園才抵達,背景是層層的山嵐和晴朗的藍天,質樸的木頭門、庭園中許多可愛擺飾、還有花花草草都出自主人之手,建築物是透天民宅,增添了家的感覺。主人賴政宏與賴淑薇是接手民宿的第二代,由網路認識進而相戀的他們,都是知名大學高材生,來自馬來西亞的賴淑薇原本是赴臺念研究所,卻與賴政宏結成連理決定共度一生,攜手繼承家業:經營花田民宿。

感受主人好客魅力

「原本我在家是公主,什麼都不用做。」賴淑薇笑著說,然而遠嫁臺灣成了民宿主人,她認為做什麼就要像什麼,毅然而然從頭學起,包括打掃房間、料理早餐、整理花園、佈置空間都不假他人之手,雖然民宿不走高檔精緻路線,卻是用心樸實,房間以臭氧機器消除煙味、異味,並且謝絕參觀,讓入住客人能享受乾淨整潔的房間,早餐以自助式方式供應,堅持當天現煮,以季節食材入菜外,還會貼心地依照入住客人調整,若是有小孩則會提供鬆餅、有長輩則提供粥品,並且在菜色上求新求變,讓回訪或者連續住多天的客人都能享用不同風味的早餐。

用心交流的民宿經營學

「拿心出來和客人交流」是他們的經營哲學，若是有客人臨時取消不克前來，他們選擇全額退還訂金；客人到訪後親自領他們到房間，講解房間細節；利用吃早餐的時間與客人聊天、交流，提供觀光的建議、遊玩地點推薦，是他們非常樂於分享的訊息！賴淑薇認為，民宿與飯店最大的不同在於因爲沒有SOP要遵守，所以史能展現主人的親切與彈性，對於回訪的熟客，他也不吝給予折扣或者贈送附近景點門票，往往帶給客人不同的小驚喜。

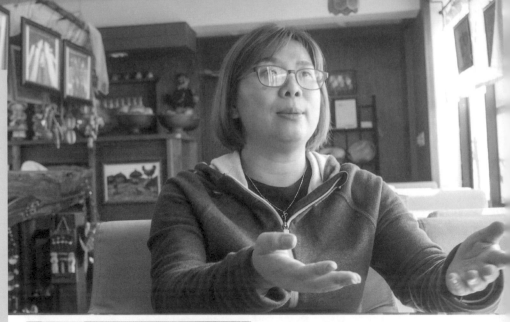

時時調整腳步貼近旅人

面對旅遊業大環境的蕭條，以及同行削價競爭，賴淑薇認為要看清楚時代的趨勢，在臺灣還不流行 booking.com 等平臺訂房時，「花田民宿」就率先加入，也積極到國外參加旅展，拉攏附近國家如香港、新加坡、澳門等自由行旅客，她懂得六種語言（中文、英文、粵語、馬來語、印尼語、福建語）外，讓旅客溝通更方便，賴淑薇認為比語言更重要的是「真心交流」，像是了解各個國家正在發生的事情，以此為交流基礎，也熟悉不同國家旅人來臺灣喜歡玩的地方、喜歡帶的伴手禮，她都如數家珍。也曾經有馬來西亞同鄉的客人，為她帶了一行李箱的禮物，包含燕窩、咖啡、肉骨茶等等，正是因為之前感受到被招待的親切，而再度訪臺時熱情地給予回饋。

「花田民宿」不全然地迎合客人，而是站在客人的立場著想，展現民宿主人的親切魅力，適時給予客人貼心的服務，他們經營從一開始的生手，到如今獲得 bookin.com 9.3 分的好評，假日也往往一房難求！賴淑薇也樂於帶領工作坊、甚至參與學校計畫和學生分享經驗，未來期待整理出更多空間，作為電影播映室、或栽種更多植栽仿照小型植物園，讓「花田民宿」成為旅人留宿美好中繼站。

INFO

Welcome

426 臺中市新社區興中街 17-6 號
04 2582 3666　www.garden-life.com.tw

位於石岡水庫旁邊,沿著山路蜿蜒向上一旁是蓊鬱樹林,車子駛入「九甲林秘境」,高聳的大樹直入天際,還有許多戶外訓練設施,入口處不遠是「營本部」啡堡創飲,提供飲料和輕食,旁邊是以木棧板架高還有小屋頂的帳篷搭建區,營地另一處還有小木屋民宿,讓不習慣搭帳篷的人也能輕鬆入住,涼風徐徐,走至營區盡頭涼亭處,可眺望大甲溪,營區和「沙連墩戶外冒險學校、共同經營,共有九甲多地,喜歡這裡森林的原貌,故名為「九甲林」。

離城市最近的美麗山林
九甲林秘境

童年回憶中的昔日風景區

「九甲林秘境」的負責人之一邱家淼，在這一帶長大，青少年時期的他常常和朋友在此騎腳踏車、玩耍，此處曾因蔣經國先生欽點的「五福臨門神木」，為樟樹、相思樹、楠樹、榕樹、朴樹合生的奇景，而成為熱門的風景區，馬路旁開設了許多土雞城，假日人潮滿滿的盛況，如今風光不再，鮮少有人再想起此處，他感嘆這樣的風華消逝。成立「九甲林」多少是希望能夠再帶動當地的觀光風潮，一方面也因自己早年經營木頭進出口，看到此片森林覺得林相很美，樹木也以臺灣原生種居多，值得好好保存，也看重此處交通方便，去豐原、東勢、后里都不遠，都市的人來此放鬆，車程不遠，延伸行程也很好安排，故和朋友合資開始經營。

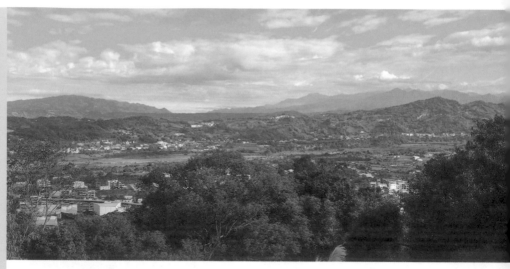

不只是露營區

2015 年開始整地，包含植草、規劃園區、整理水電等管線，花了兩年多的時間，露營區全部都有單獨營位，由木棧板架高加上小屋頂，還有貼心的電燈、插座，不怕下雨也更舒適，衛浴設備、洗菜切菜區也寬敞便利，堪稱五星級的露營區。不求滿滿的營位，反而將營位分區設置，廣大的營地內只有二十幾個營位，就是要讓遊客能享受悠閒的山林謐靜而不被打擾。邱家淼同時也經營著咖啡品牌「啡堡創飲」，所以直接將店面引入園區，以「營本部」的方式作為接待處，也讓露營不想忙煮飯的遊客，可以輕鬆地在此享用美食、飲品，不露營的朋友也可以入園消費參觀。

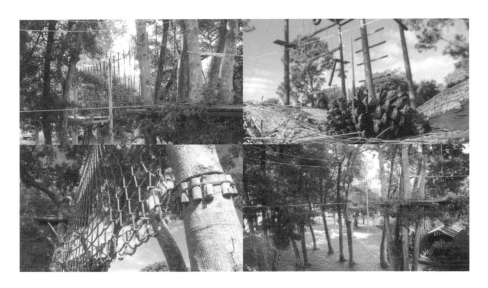

過去此處為「沙連墩戶外冒險學校」，如今設施也都還在，除了露營外單純想要體驗戶外活動，亦可直接預約，成為學校活動、家庭聚會的好去處！他希望家長能在此處放鬆，人人們喝咖啡、聊天，孩子在園區內玩耍，雙方都能得到自己理想的休假日；品質為優先的經營模式，開張一年多以來此處假日已一位難求。

未來邱家淼希望有更多種複合的經營模式，像是體驗類的行程：漆藝ＤＩＹ、臺灣原生種樹葉拓印等，讓休閒活動也帶有輕鬆的教育意義，也正在規劃種植香草，可以舉辦香草精油萃取活動。最新的豪華式的帳篷，裡頭有床、桌椅等基本家具，也正在興建中，期待這個秘境還有更多挖掘、探索的可能，下次休假，也來徜徉於山林之中吧！

INFO

臺中市石岡區萬仙街岡仙巷 7-1 號
0915 460 897
www.easycamp.com.tw/Store_2396.html

UNIQUE SHOP

山城獨特的風景與自然風光
造就不少懷有理想的創業家聚集
讓我們用不同角度來挖掘在地的人事物

CHATER
山城獨特販店
04

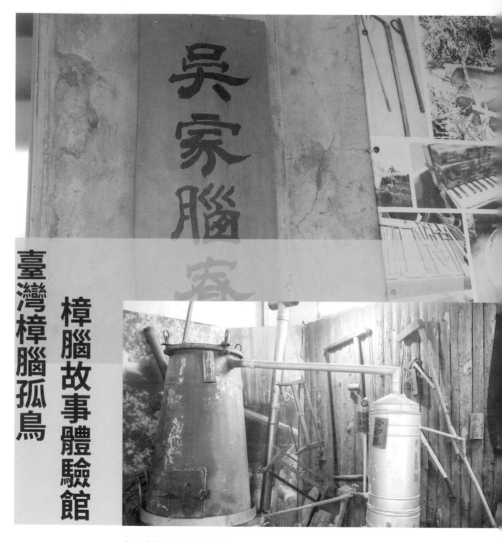

臺灣樟腦孤鳥

樟腦故事體驗館

文／唐偳俐　圖／劉怡妡

「我只想導正國人對樟腦的印象，但憑我一己之力實在不夠。」短短一句話，透漏著吳素萍女士的心酸，以及隻身一人想復甦臺灣樟腦歷史記憶的孤獨無力感。

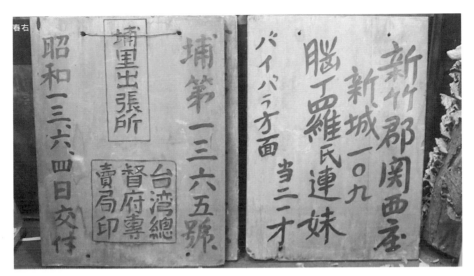

三代都是腦長

二次大戰時期，臺灣是天然樟腦的主要產地，無論品質、設備、產業都堪稱「世界第一」，於是有「樟腦王國」的美譽，並與茶葉、蔗糖共享「臺灣三寶」的地位。家族三代都是腦長，其中第三代的腦長吳能達，更是在專賣制度改制民營化最後一位擁有腦長資格的「末代腦長」，寶島燻樟可說是見證臺灣樟腦的興衰的關鍵證人。

清代樟腦產業
對臺灣社會的影響

清廷因英法聯軍後簽訂天津條約，臺灣的雞籠（基隆）、淡水、安平、打狗（高雄）被迫開港通商，昔日的米糖因為國際市場需求而減少，臺灣的主要出口農產品轉向為茶葉與樟腦，而樟腦更是因為外國市場上對臺灣樟腦的殷切需求（如製造炸藥、人造象牙等用途）與較高利潤的影響而有高度的發展，進而帶動臺灣社會的變遷。首先是因為樟腦的產業興盛進而帶動市鎮繁榮，東勢的樟腦即是著名的例子。樟腦的需求與貿易交流，使原本屬於地方性各自發展臺灣社會，轉變為具有世界性的臺灣之光。

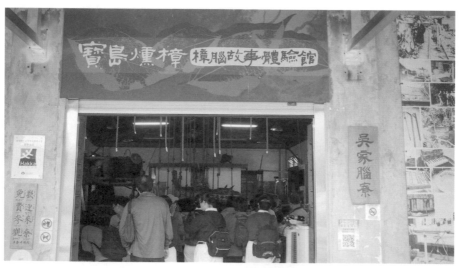

因石化而自歷史退位

工業化以前，無論中、西醫都運用樟腦的特性在醫藥上，說到此，吳素萍女士提到有位加拿大人，特地前往寶島燻樟尋找小時候的回憶，也就是樟腦油。加拿大人一見到樟腦油，便滔滔不絕的說起這是家家必備的藥品，讓吳素萍女士更加感慨，怎麼外國人反而更加了解樟腦的好。

二戰後，原臺灣總督府專賣事業由我國政府接收，在美援挹注下，臺灣工商業勃興，社會日趨繁榮，然而因全球石油化學工業逐漸起飛，身為第一種人工合成材料之重要原料的樟腦也逐漸喪失優勢，業務一蹶不振。從最初的化工原料，轉為塑膠玩具和黑膠唱片的原料來源－賽璐珞。時至今日，樟腦多用於天然的防蟲防蟻製劑(樟腦丸)和香料、藥品原料。

創立體驗館，喚起百年記憶

第四代傳承者吳素萍女士不忍看見臺灣樟腦產業沒落、百年家傳消失，創新將老燻油與臺灣樟腦延伸更多商品與創意，創立樟腦故事體驗館－寶島燻樟，希望能喚起人們對早期臺灣客家人伐樟練腦的歷史記憶、及傳承環保愛臺灣的概念。

但現實卻不如想像中美好，吳素萍女士深知文化生存是和產業關係緊扣，即使致力想傳承文化，但缺乏政府推廣和民眾參與，單靠自己經營的樟腦體驗館－寶島燻樟，根本是天方夜譚，一說至此，吳素萍女士便覺得沮喪，那種心有餘而力不足的現況擺在面前，多希望大家能多了解樟腦真實的面貌，不只是樟腦丸，而是帶領臺灣政治、經濟北移；山地的市鎮興起；客家族群之興起的最佳幫手。

現今，寶島燻樟依然努力告知國人樟腦的故事，並透過利用樟木自行製作木偶的體驗讓大小朋友更加貼近樟木、樟腦，國人有空，記得來此一遊，共同喚起樟腦的白年記憶。

INFO

臺中市東勢區中山路 1 號
(04)25888106　www.camphor.tw

在化學還未成為食品之前

東勢客家阿嬤

文 / 孫嘉蓮　圖 / 江孟慈

尋回過去的味道,客人試吃著攤販前提供的鹹粄,在攤位前頻頻一嚐再嚐,瑩瑩淚珠不絕於眼中打轉:「啊!這就是她曾遺失的阿嬤的味道」。許多時候,我們吃並不是為了滿足口腹之慾,而是為了一段往事、一份感情、一份飄渺無涯的思念!

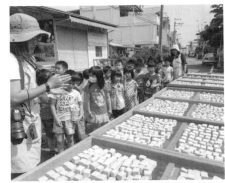

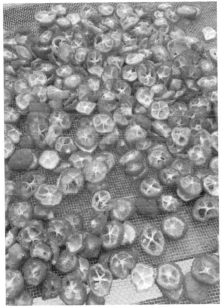

舌尖上的記憶

近年,食安問題連環爆出。人們開始注重
健康養生的飲食方式,並有傾向購買天然
的食品,覺得食物加工處理的越少越好。
位在東勢區下城街的東勢阿嬤主打著絕
不添加防腐劑、不添加人工的色素、香精
來提高食品的商品買氣,而是講求原有的
風味。

踏實的快樂

東勢阿嬤的老闆，林玉娟女士，她十分堅持自己信念，她以天為家，以自然為母。我們在訪談中詢問過她:「為什麼要堅持這些繁雜又耗成本的製作方式?」她滿足的答道:「雖然錢賺得不多，但心裡是踏實及滿足。」

店中的三大人氣商品「豆腐乳、檸檬乾、菜脯」，製作都十分耗時，以檸檬乾為例，她堅持以日曬的方式而非機器烘乾。日曬至少得曬個十幾二十天才能完成，機器烘乾當然快速的多，但她選擇日曬，她看向黃澄澄的檸檬乾說:「你看，日曬不只能保留食物營養，還保留了陽光溫而不烈的味道。而當大街小巷的人走過都能聞到菜脯那質樸的香氣，想想都覺得幸福!」

詢問菜脯的製作方式，阿嬤便打開存放著製作中的菜脯箱子要讓我們聞看看，蓋子一掀起，那撲鼻而來香氣瞬間席捲而來，我們馬上理解她選擇日曬而非機器烘乾的另一原因，這是機器烘乾和香精也調不出自然的味道。

傳承創新與教育

林玉娟女士承襲祖母和媽媽的技術，將傳統的客家料理加以包裝商品化而後發揚光大，不過，在包裝上可不只是在意包裝是否好看，而是認真考慮過包裝的機能性。例如老甕中的菜脯，阿嬤特別解釋挑選甕的原因，除了因為當前有人在收集老菜脯上的方便好看之外，也有考慮甕的毛細孔能讓菜脯在甕中緩慢與空氣接觸而變成老菜脯。

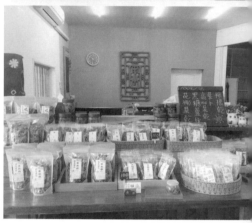

鑒於現今大眾非常在意鈉的攝取量，她在這也稍加修改了配方，在不影響食物本質的情況下，減少了鹽巴的使用量，但鹽巴若使用太少，便無法讓食物保存。

東勢阿嬤的團隊有時也會前往社區、夏令營或是學校等機關，教導小孩如何製作艾草粄，利用天然色素的色粄讓小朋友製作不同造型。東勢阿嬤的團隊也會在社區大學上課，他們也會在新丁粄節時，到養老院與老人一起製作粄，看著老人們用那滿是皺褶的雙手製作那一個個無以忘懷的回憶，就知道，思念就是身體的味蕾。

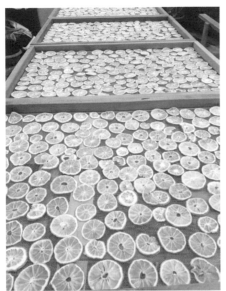

翻轉醃製物的污名

老一輩人們因為沒冰箱得以保存食物,所以常用醃漬的方式延長食物的壽命。醃漬物經過發酵會產生乳酸菌等微生物,有益維持腸道酸鹼值,甚至能吃進食物原先沒有的營養素。但因現今主打少鹽少甜的人們,對其產生誤解,阿嬤想要翻轉人們對醃製物的誤解。

「鹽是天然的防腐劑」,它除了延長食品的保存期限外,也能抑制壞菌滋生,選擇性地保留好菌。老一輩在製作醃製物中使用大量的鹽巴製作,以鹹魚為例,老一輩在食用鹹魚時可能一天只吃四分之一的分量,但現今人們主打少鹽份,食品不再那麼鹹,人們反而攝取過多。

人因歲月增長,一點一點忘記過往的回憶。舌尖上的記憶帶不走,不論經過多久,常再次吃到記憶中那份純粹的美好,嘴上咀嚼著回憶,在化學還未成為食品之前,往事再次一一浮現。

INFO

臺中市東勢區下城街 67 號
04-25855469

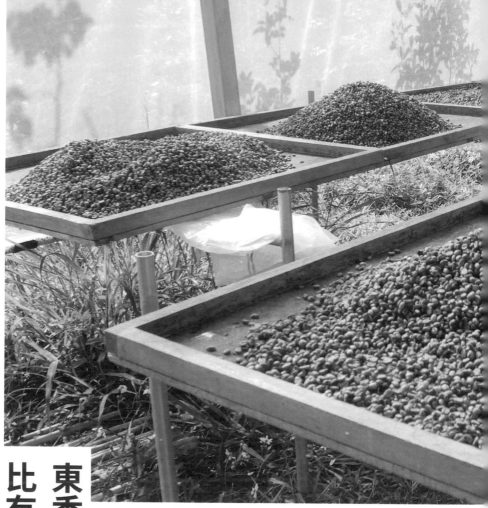

東香咖啡
比有機還天然

文 / 張立妍 圖 / 朱奕玫

走進樹葉繁盛的小路，陽光輕撫著臉龐，
山林疊翠映入眼簾，雲霧捲曲在山頭，依
偎在山坡上是東香咖啡的自然農莊，一甲
多的坡地，映射出一串串鮮紅飽滿的咖啡
豆，這裏是陳怡君與朱志成夫婦倆打造的
自然莊園。東香咖啡的「東香」，是客家話
「好香」的意思，名稱源於每次烘培咖啡
豆時，左鄰右舍跑過來稱讚香氣濃厚的咖
啡香。「東香」也就成為東勢地區指標性的
休閒農業品牌。

DUNG'
HIONG'
CAFE

一杯最難喝的咖啡竟讓鋼琴老師 「放下琴譜立地種豆」

陳怡君原本是鋼琴老師，先生朱志成則是水電工，921地震後先生腳受傷選擇返家務農。兩人都喜歡喝咖啡，為了興趣而開始研究製作咖啡，起初在豐原地區扎根，爾後為了方便推廣與交流搬回來東勢，更在東勢成立第一家產銷班。

「我先生煮的咖啡真的是我喝過最難喝的咖啡！」陳怡君笑著說。

為了喝到不苦澀、順口的咖啡，陳怡君全心全意投入咖啡產業，起初創業的時候，因為沒有加工機器，常常徒手撥豆、炒豆、曬豆，土法煉鋼地做，做得手都常常磨破了。陳怡君的父親心疼女兒，決定自己研發與設計加工機器，沒想到也為自己開闢了另一條事業出路，成為第二級加工廠商，目前全臺有不少的咖啡豆相關機器都是由陳怡君的父親改良設計的。

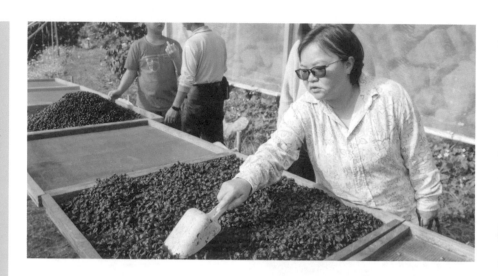

不追求品種，種最「自然」的咖啡樹

陳怡君說，整片山坡地上的咖啡樹都是爺爺輩留下來的禮物。東勢最久的咖啡樹齡有六十年以上，並不是近幾年才開始栽種。東香的咖啡豆不挑品種，順應東勢地區海拔 350-1200 公尺的丘陵地生長，日曬充足，帶著酸甜果香，連蜜蜂都愛不釋手。「我們不追求品種，他怎麼生我們就怎麼種，也不灑藥，培育出這個環境種出最自然的味道」朱志成說。

陳怡君表示其實自己是過敏體質，食物是不是天然無毒，放在舌下身體會自然說話，因此，她堅持每件產品都要檢驗無毒。莊園內的水果以自然農耕法，比「有機」還天然的「友善」耕作，少了農藥害，回歸自然，保存期限也就拉長，香氣也較足夠，區域內草的長度、昆蟲、保育動物的數量都有規定要求，就是為了能與環境共生。

產地到餐桌，認識咖啡的一生
體驗臺灣咖啡的價值連城

擁有六年以上導覽、規劃遊程的豐富經驗，陳怡君整合產銷班學員與社區的資源，規劃出套裝體驗行程，讓民眾透過體驗感受製作咖啡的樂趣，陳怡君認為臺灣的咖啡最具價值的地方在於，能夠完整看到從生長過程、發酵、曬豆、烘焙到成為手中都那杯咖啡，整個環境體系都能親自感受。

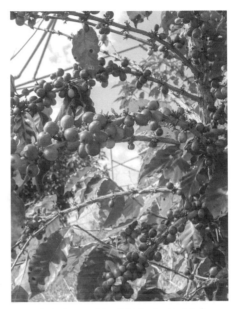

鼓勵青年洄游 創造地方創生

從 0 開始，到第一間產銷班的成立，陳怡君與朱志成致力推廣東勢咖啡產業，讓咖啡農有個平臺能互相交流與學習，她也鼓勵年輕人洄游，讓地方處處「東香」。

INFO

臺中市東勢區東蘭路 26-2 號 1 樓
04 2587 0002
11:00-21:00

愛那無以名狀的空白

秘密咖啡

SECRET CAFE'

2015 年 12 月，北風徐徐，枯枝散葉漫天
飄下，橙黃、青綠、丹紅簇擁成團落了一地。
塗鴉畫家 BOUNCE 眼前是一面雪白的牆
壁，暖日漸落，BOUNCE 出神地看著白皚
皚的牆，提筆……

文 / 江孟慈　圖 / 孫嘉蓮

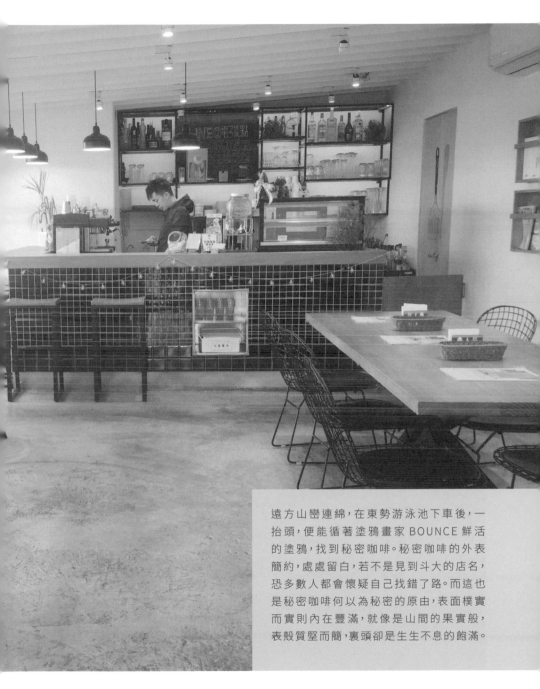

遠方山巒連綿，在東勢游泳池下車後，一
抬頭，便能循著塗鴉畫家 BOUNCE 鮮活
的塗鴉，找到秘密咖啡。秘密咖啡的外表
簡約，處處留白，若不是見到斗大的店名，
恐多數人都會懷疑自己找錯了路。而這也
是秘密咖啡何以為秘密的原由，表面樸實
而實則內在豐滿，就像是山間的果實般，
表殼質堅而簡，裏頭卻是生生不息的飽滿。

親力親為裝修的秘密基地

李宗霖先生,秘密咖啡的老闆,端坐在碧藍色的沙發上,談起小店,眼睛都是活的,裡頭彷彿有魚一樣的東西游動。談起秘密的曾經,他說秘密是約莫是五年前才建立的咖啡店,起初,也就是一個人自己摸索,舉凡裝潢、菜品、氛圍,凡事都得親力親為。直至裝修完成一看,才發覺這店少了點活絡的樣子,倒是多了幾分沉穩與曖昧,不像咖啡店,倒像是能讓人徹夜談心、喝得微醺的酒吧。

我們都曾是懵懵懂懂的雛鳥

十來年前,李宗霖很喜歡穿著一雙帆布鞋,踩著晴空下的陽光碎片流連一家家咖啡廳,點一杯簡單的壓花咖啡,品一本非本科的閒書,如此活過彼時青澀的點滴,李宗霖先生如此談到,我們都曾是懵懵懂懂的雛鳥。

大學時期,李宗霖先生是學生會長,基於這層機緣,他承辦過許多活動,寶貴的學習機會使他在處事應變上大有長進,而這也是他何以如此勇敢的創店的起始之一。即便家中已有世襲的客家料理名店,他仍覺得生活該不止於此,生命,就該在闖蕩與夢想中燃燒。

積極號召在地店家合作

談起東勢的發展，近年，李宗霖除了積極號召在地店家合作，也創造了許多富含地區文化的飲食，以即將推出的禮盒為例，裡頭有秘密咖啡製作的輕食餅乾、斯康、魏爵咖啡的耳掛式咖啡以及梨山茶，僅這一盒就富含了滿滿的驚喜與巧思。他微微一笑說這算是彼此互相幫襯，經由這一小盒，民眾能品嘗到各式特色。

2015 年，他更邀請BOUNCE 來為店家周圍的白牆彩繪，他又說道：「BOUNCE 那時看到不知有多興奮，問這一整片空白都留給他嗎？」同是喜愛空白之人，他幾乎是一卜子就喜歡上這個人。空白，這是一個多麼純粹、柔軟的意象，彷彿一輕觸就會產生一波波摺痕，又彷彿落下一滴水就會被緩緩融掉，但這樣的「空」與「白」卻又足以承受我們的所有想法與盼望。

只因愛那無以名狀的空白

嘗一口外酥內軟的香酥黑糖麻糬鬆餅，再嘗 口辛香四溢的墨西哥雞肉義大利麵，享受一整個午後及夜晚的悠閒與清靜，不疾不徐，一品一啜，都是無法計數的幸福。而這樣的美好絕非偶然，是李宗霖先生化虛為實，將這麼一個洞天別地一步一腳印地創造出來。

秘密何以為秘密，只因愛那些無以名狀的空白。

臺中市東勢區新豐街 7 號
04 2587 4933
營業時間：11:30~22:30

KUMOKURU 手製甜點專賣店 X 雲山初露度假民宿

雲出來了，大雪山下的生活家

KUMOKURU，日文くもくる的羅馬拼音，意思是「雲出來了」。座落在臺中東勢深山裡，遠方的大雪山時而清晰可見，時而被雲海團團擁簇，看著雲在山間飄移，好似在冬天裡被蓋上一條棉被，那樣柔軟，那樣幸福，這就是生活吧！

文 / 蔡佳蓉　圖 / 張采榆

不只享受生活
更提供「生活」讓大家享受

KUMOKURU 甜點店和民宿僅相隔　條小小的道路，一拉開民宿大門，映入眼簾的是遠方綿延的山景「左邊是尖尖的那個山頭是鳶嘴山，右邊突起來的是新社，晚上山下的聚落會有很美的夜景。」老闆娘自豪地介紹這如畫般的美景，而這幅大自然的畫作，原封不動放進每一間房間裡被欣賞著，乾淨俐落的大落地窗，讓旅人們能伴著夜景入睡，被早晨的山景喚醒，還能邊泡澡邊享受眼前的視覺饗宴「這才是生活！」。

脫下鞋子踏進一塵不染的木地板，空氣也跟著清新，從房間的設計、整潔的床單、提供自製的小餅乾、使用環保的盥洗用品，從這些地方可以看出老闆娘對生活、愛自然的追求，所有的小細節都希望能做到「超過價值」，這是她對 KUMOKURU 堅持的品牌精神。

山裡
一個禮拜只開兩天的甜點店

法式甜點，也是這對夫妻的夢想。

很多人問:「在山上開甜點店，會有生意嗎?」不比現在都市裡林立的那些甜點店，靠著室內裝潢和浪漫華麗的甜點造型，去吸引「視嚼系」的大排長龍，老闆更希望的是客人能夠真正用味覺、用感覺去細細品嚐他們的甜點，這才是能被記住的味道!不追求一時風潮的人氣，他們選擇用真材實料、不打廣告、不推折扣，不僅是甜點，就連民宿早餐也選用在地食材，每一杯咖啡都是遠赴臺北拜師學藝後用心沖出來的，做出「超過價值」的餐點，買過的客人會再來買，同時也介紹給有相同喜好的朋友，客人的口耳相傳就是最好的廣告，而老闆娘相信會願意上山購買甜點的客人，也會是「超過價值」的客人，除了交易更是值得交心的朋友。

更多人問到:「為什麼一個禮拜只開兩天啊?」一般人聽到都會覺得太囂張了吧!但其實真正的答案是「享受生活」，老闆娘眼睛閃爍著說:「我們希望更多的時間去陪伴小孩的童年，錢可以再賺，但錯過了可以跟孩子們最親近的年紀後，就再也回不去了。」人生應該享受當下，這是夫妻倆的生活理念，在平日下課後，用滿滿的愛去陪伴孩子。走進 KUMOKURU 不會覺得是進了一間高傲的皇宮，而是充滿人情味和愛的甜點店。

新鮮無花果塔 ▼

當一位生活家吧

到一個寧靜的山上，放下 3C 用品，抬頭
眺望，讓大雪山的雲朵帶你思緒遨飛；在
平淡無味的日子裡，讓一塊酸甜恰到好
處的檸檬塔替生活多一點滋味；在待辦
事項串聯起來的日常，拖著疲憊不堪的
身心找一張床撲上去，凝視著窗外：「啊！
KUMOKURU，我又回來了！」。

臺中市東勢區東蘭路石排巷 26-118 號
04 2577 0786
週六日營業

這就是生活！
東勢與海的連接「C'est La Vie」
夏樂米咖啡館

文 / 劉怡妤　圖 / 唐倢俐

位在東勢山城之中，有一間咖啡廳，跳脫
出在地山城的框架，將海洋融入餐廳每個
角落。暖橘色的燈光，度假風的紗幔，悠閒
的輕音樂，一瞬間以為自己正躺在金黃色
的沙灘上，享受海風吹拂臉頰。這間咖啡
廳叫夏樂米，是法語 C'est La Vie 的譯
音，意謂「這就是生活」！

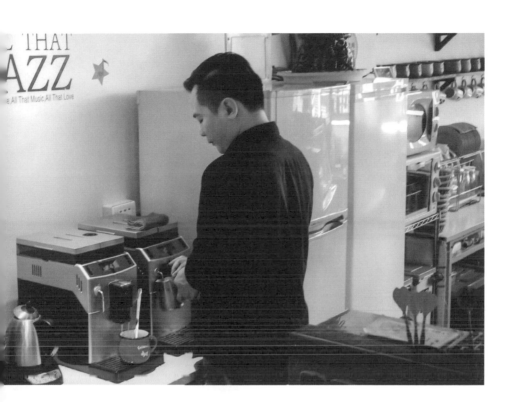

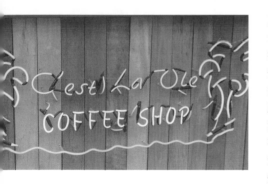

夏樂米的主人小黑跟我們分享他理想的生活與創業的故事：「2014 年，我在蘭嶼打工換宿了二個月，那時的日子每天都要煮咖啡給民宿主人，他都會特別指定我煮的咖啡（笑）。在蘭嶼海岸邊的小木屋餐廳，每天煮著咖啡，看著有漸層的藍色海洋，感覺很放鬆、很自由。我就想以後也想有一間這樣的店，過著這樣舒服自在的生活，也是因為這個特別的經驗讓我喜歡上煮咖啡，開始對咖啡有興趣。」

用一杯咖啡重新認識自己

在夏樂米的室內環境中可以看到很多木製的裝潢、海洋的元素，精緻的壁畫。店內每個小細節都是小黑自己親自構想、施工。「雖然東勢不在海邊，但就是希望透過整間店的裝潢，讓客人有置身海島度假的悠閒」小黑手中沖著現磨的咖啡說著。想給客人的絕對不只是一杯好咖啡，而是一個遠離現實的空間。在這裡用餐的人們可以暫時逃離步調過快的生活，暫時忘記肩上沈重的壓力，暫時讓自己放下各種情緒。在這裡，每一個人，都可以用一杯咖啡重新認識自己。

鬆餅驚艷，提拉米蘇綿密

「⋯⋯ 再加上鬆餅的研發，咖啡豆的挑選整整花了一年的時間。」小黑端上店內招牌提拉米蘇鬆餅，一邊說著自己一路以來對夏樂米的用心。每天不斷嘗試新的配方，挑選不同品種的豆子，想讓夏樂米的咖啡、鬆餅能在客人的味蕾中，留下別於其他咖啡廳的記憶。

熱騰騰的鬆餅放入口，真的非常驚艷，鬆餅的外皮相當酥脆，進入口中卻又像棉花糖一樣如此柔軟，再搭上口感濃郁綿密的提拉米蘇，每一口都能感到小黑經營夏樂米的態度。接著，小黑招待我們手沖黑咖啡，滾燙的熱水，沖開研磨的咖啡粉，瞬間，夏樂米瀰漫濃郁的香味，咖啡的香氣隨著舌尖蔓延口中，原本喝下去的苦澀，一瞬間在嘴中化成甘甜，對於不常喝咖啡的我，本來害怕自己會對手沖咖啡無感，但嚐了一口後，只想大喊：這就是生活！

店內販售自家種的現採巨峰葡萄

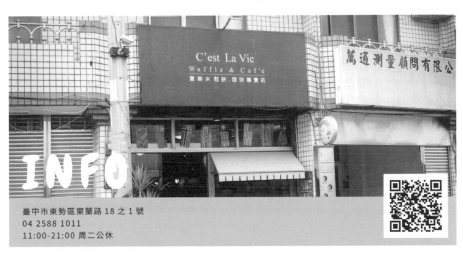

分享人與人之間的美好
何朝宗建築事務所咖啡

文 / 張立妍 圖 / 朱奕玫

HOS COFFEE SHOP

一進店裡，就被裡頭的氣氛深深吸引，輕柔的音樂與淡淡的咖啡香，一不小心就會沉醉在整個空間裡。在吧檯的後方，一個身影快速走過，簡潔俐落的短髮，帶著一口流利的客家話，一會兒忙進忙出、一會兒招呼客人，親切向每位進來店裡的顧客問候，她是何朝宗建築事務所咖啡店的老闆—何宜軒，一個東勢土生土長的東勢客家大女孩。

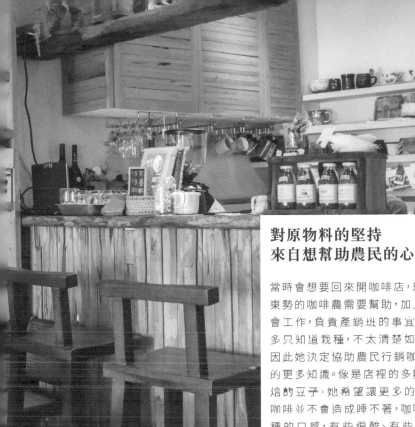

對原物料的堅持
來自想幫助農民的心

當時會想要回來開咖啡店,是因為她發現東勢的咖啡農需要幫助,加上她爸爸也在農會工作,負責產銷班的事宜。因為他們大多只知道栽種,不太清楚如何銷售咖啡,因此她決定協助農民行銷咖啡、認識咖啡的更多知識。像是店裡的多數豆子屬於淺焙的豆子,她希望讓更多的人知道,這些咖啡並不會造成睡不著,咖啡有很多不同種的口感,有些偏酸、有些帶著果香味。由於唸的是餐飲管理,何宜軒對食物的品質、安全更加注重。店裡的食物,她會優先選用臺灣在地小農栽種的作物,不但能幫助他們,吃也吃得安心。東勢是一個農業為主的城鎮,從小就生長在充滿水果與農園的環境裡,她知道農民辛苦的地方,她會把農民送來的水果分享她的客人,並且告訴客人可以怎麼跟農民訂購水果,從這當中沒有抽取任何的利潤,憑著的是她想幫助農民的決心,希望能以「分享」給好朋友的概念把東勢好的物產宣傳出去。當初開店的時候,自己的店能夠提供平臺解決農民的問題,店裡也會提供位置給農民寄賣商品,雖然東西不多,但一年四季都能看見東勢最好的物產都在這裡寄賣。

小女生的蛋糕店夢
轉一圈卻成了咖啡店

因為喜愛烘焙麵包、蛋糕,在東勢開一間蛋糕店是何宜軒從小的夢想。大學唸的是餐飲管理,學會了沖咖啡與製作咖啡,從澳洲打工度假回來後,就順勢開了一間咖啡店。何朝宗是他最小的叔叔,也是最疼她的長輩之一,921 大地震後,東勢有許多房子損毀,當時叔叔考上了建築師,這棟房子是何老闆家給叔叔開事務所用的。回來創業之後,承接了事務所的房子,因為當時東勢的路比較亂,「何朝宗建築事務所」也成為了地標,加上叔叔也還在職,店鋪也沿用了這個名字,意外成為了特別的咖啡店。

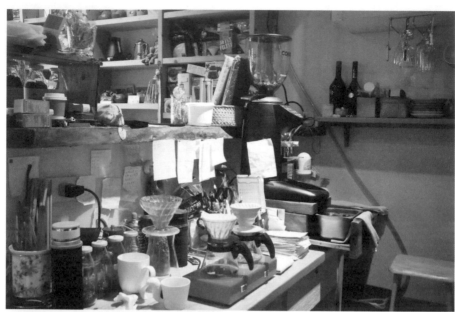

咖啡喝到飽
帶你探索咖啡的神秘國度

有別於其他的咖啡廳,店裏提供各種的單品咖啡給顧客享用,讓顧客認識不同咖啡的味道。何宜軒說,店裏有個品項叫做「咖啡喝到飽」,她會準備好幾支不同的單品咖啡讓顧客品嚐。如果有任何對於咖啡的相關知識,何宜軒也會很熱情地為你解說。

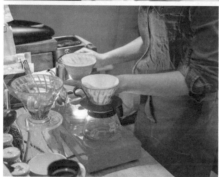

社區咖啡館交流的好所在

創業初期,她把自己定位在社區咖啡館,大家來到店裡能夠以輕鬆、舒服的姿態做自己的事情,或是像鄰居般互相關心,她覺得她的咖啡店是一個可以交流情感的地方。

人氣轟動指名必買麵包
竟是意外插曲

店裏每週都會出爐自製的麵包,當初會這麼做,其實是個意外的小插曲。何老闆回憶以前在臺北工作時,客人在咖啡店通常是喝咖啡配上蛋糕或是鬆餅。回來東勢創業後,他們製作蛋糕與麵包,除了自己食用也與客人分享,在這過程中,何宜軒發現,由於這裡人口年齡層較高,反而是麵包這種扎實的附餐更受當地人的喜愛。自製的麵包不加任何添加物,以最純粹原始的口感出爐。透過口耳相傳,現在甚至外地的遊客也會爭相拜訪,指名要來購買新鮮自製的手工麵包。

東勢溫暖人情小鎮
洄游創業的初衷

何宜軒之所以選擇回到家鄉創業,是因為她覺得東勢是一個放鬆舒服的所在,遠離了塵世的喧囂,這裡的人們溫暖且純樸,她想要守護這裡幾十年來農民辛苦的結晶。不論您是從大雪山順路下來喝杯咖啡,或是閒暇之餘來這裡走走,歡迎您來品嘗何朝宗建築事務所的精品烘焙。

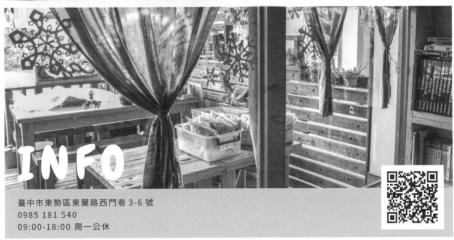

INFO

臺中市東勢區東蘭路西門巷 3-6 號
0985 181 540
09:00-18:00 周一公休

169

用「龜毛」傳遞感動

喬巴咖啡館

CHOPPER CAFE

文／鄔菀華 圖／鍾宛芩

創立於 2010 年的喬巴咖啡館，坐落臺中市東勢區第三橫街上。張君豪老闆在鑽研咖啡相對成熟後，開始朝不同領域發展，成今日店內以咖啡、茶品、精釀啤酒、莊園巧克力為四個主要元素。店面屋簷上掛著六彩帆布，店門口種植綠油油的盆栽植物，在幾乎是住屋的街道裡頗是明顯。走進屋內，小巧的空間，以木頭家具裝潢為主。有面牆上佈滿小朋友的畫作，有面牆將各式精釀啤酒一字排開，有面牆整齊成列雜誌書籍，還有喬巴角色公仔躲藏其中。店面空間不大，但能感受到老闆在各角落的細心安排和他童趣的蹤影。古典音樂悠然播放，代表喬巴咖啡館開始營業了。

如同店名一般，張君豪喜歡大家稱呼他「喬巴」。「喬巴」是一部日本動畫裡的角色名稱，他個性純真、勇敢且富有夢想，是老闆最喜歡也最欣賞的角色，並以此名字期許自己。咖啡館創立以前「喬巴」老闆長時間在外地工作，與家人分離。歲月的成長使他重新思考「家」的重要性，因此決定回鄉開啟一份新事業。回鄉後由親人帶領，在豐原市區開了店，經營傳統的茶吧生意。但一次親友到店支持，轉變了他的想法，認為經營餐飲業應當重視消費者的飲食健康。這件事情改變了他，腦海開始建構起喬巴咖啡的雛形。老闆回憶當時並深沉的說，「察覺到有違初衷的事物就放手，轉型或轉換思考的方式，才能讓自己繼續走在正確的道路上」。

堅持做「龜毛的」的好東西

「堅持做好東西給客人」是喬巴咖啡的理念。老闆堅持親自為咖啡品項挑選合適的豆子，源自他熟悉不同咖啡豆的風味，並了解如何搭配和沖製，特色才能被完整地體現。一計溫度測量、一匙評判嚐味，老闆考驗咖啡的品質，專注於手上那一杯，於最美味的時機遞給客人。老闆說有許多廠商抱持著相似的經營理念舉例合作店家－堂本麵包，致力研究無添加品質改良劑，也能讓麵包可口的製作方式；在懷紅果醬，堅持以天然原料和繁複工序，製作優良果醬。其背後的品牌故事，都是職人們為信念，默默耕耘的歷程。老闆期望做一位向客人分享感動的說書人。這是他的使命，也是他向職人精神致敬的儀式。

等待餐點時，空間四溢著咖啡香與機械運轉的聲響，遊走著，細細觀察店內巧思。等候與休憩內外兩區，由玻璃帷幕相互透視，帷幕的兩側貼著咖啡豆單，上頭詳盡地標示出豆子的產地、烘焙法、風味等。花香、果香、堅果脂香的形容，使人不禁對咖啡遐想，喚醒沉睡的味蕾。令人驚訝的，展櫃上排開的商品一一被貼上說明小卡，有些除了標示品項、價格外，還有些一個個的點出商品特殊製作工法與口味，更甚貼心的是喝熱開水的紙杯，杯身設計一層防燙絨質貼紙，為客人能更安全的飲用。每個角落都能夠感受到店家的用心，也放心，可謂魔鬼藏在細節。坐上一會兒時間，閱覽書籍，為一口期待和一手老闆的心意，都很值得。

曾有部落客開玩笑稱呼他「龜毛的」咖啡館老闆，由於鼻子過敏會影響嗅覺判斷，無法忠實呈現咖啡的樣貌而任性公告店休。真是「龜毛的」當之無愧。

與便利商店的拔河

等待之際，老闆向我們遞上一張說明卡，是餐點咖啡使用的豆子身分證，解說道這款咖啡豆因氣候、地理和烘焙方式影響，在入口和尾韻會呈現可可香和堅果奶香。且趁著咖啡還熱，第一口連同綿密奶泡帶入口中，溫潤柔軟，是最美味一刻。慢慢品嚐，便能感受到咖啡翩翩風姿。不僅是咖啡，飲品可可亞也表現獨到。單純牛奶和可可粉，就調和出有如羹湯一般濃稠的熱可可，用「吃」熱可可來形容，一點也不誇張。滿滿香濃和老闆獨特的作風，絕對讓可可迷心滿意足。除了品味咖啡和餐點，老闆一字一句的吐露，也見證了他對經營咖啡館強烈的愛與熱忱，是喬巴咖啡館別具特色的關鍵。

老闆提到經營咖啡館的蜜月期，開店時會吸引嘗鮮人潮，但現在販售咖啡的店家倍增，多數咖啡消費者偏好方便、快速的連鎖超商。若咖啡館識別度低，則難以維持客源，因此創造咖啡館的特色成為關鍵。沖咖啡重視環節，經營咖啡館強調店家差異性。老闆相信，咖啡館提供的商品和服務，其歷史性、工藝性和獨特性，經過時間推演，辨識度提升，便會發展出便利商店無法取代的特色。

繼續傳遞感動

結束訪談之際，老闆分享了一段故事。有位豆農每日辛勤的照顧農園，為果實拍照記錄，分享栽種作物的生活。當天氣要變化時，會跟植物加油打氣：「要撐住喔！」。他持續這麼做，植物彷彿受到鼓勵，果實長得健康飽滿。這些有理想的人付諸努力，累積至今的故事，充滿感動，是老闆想要分享給每一位客人的寶。

經營咖啡館，傳遞感動。當有人感受、有人認同，或給予正向的回饋時，便是老闆持續經營的目標。喬巴咖啡老闆在東勢，期待與你分享！

INFO

臺中市東勢區第二橫街 124 號
04 - 25870228
10:30-18:00 周一、二公休

COOK&LOOK

跟著臺中百大名廚 - 鄧玲如的腳步

嘗試顛覆傳統客家菜色的印象，原來客家菜色也可以這樣料理

利用在地食材作出在地特色料理

CHATER
山城名廚動手作 05

關於名廚玩客來帶路

在 2018 年透過城鄉創生計畫輔導,本團隊實地探訪山城各特色萃取季節山城蔬食、特色小食,取之在地材料,用於在地餐食,並將山城客家文化料理作為保存與創新,建立了名廚玩客來帶路平台,以山城引路人身份介紹並推廣在地各式體驗景點遊程。

認識山城文化

東勢三面環山、一面臨水,居民大多務農為主,尤以種植高經濟性果樹為本地一大特色,以經濟活動而言,主要以第一集產業為主,農林業從業人口約為總人口之 48%,由於本地氣候、土壤,所產蔬果品質優良、產業亦豐,為東勢最大之天然資源。

透過計畫創造亮點,引人流入山,體驗不同生活情景的美好過程,最後將在地的產物,讓在地人銷售,達到城鄉創生的目標。

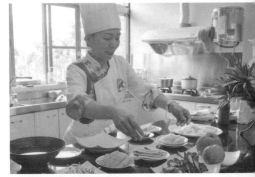

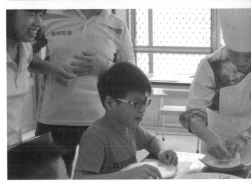

創造亮點　　　引流入山　　　地產地銷

體驗採收樂趣

在梨之鄉我們一起與民眾度過了最有意義的採果活動，實際體驗農民的生活過程，並且加入【名廚料理教室】活動，在採收完後，教導民眾採完蔬果後，入菜的可能性。

留住一口美好

依照山城特色創新製做出屬於在地美好風味的創新料理，利用剩果材料呈現，避免不必要的浪費，達到循環經濟概念，再將這些知識傳授給在地社區，讓他們能夠教導民眾除了購買以外，更能再家動手製作。

名廚玩客搭配遊程時依照「當地、當令、當下、當心」的四項要素進行農業體驗旅程設計，並透過體驗主題化的五個步驟，將主題設定為「食農教育」暨「農業體驗」，達成育教於樂的深度旅遊。

 測試實驗 ➡ 教導社區實作 ➡ 開放試吃實驗 ➡ 材料配方提供

產地到餐桌
一場屬於山中的派對

在 2018 年，名廚玩客鄧玲如做了一個實驗計畫，將山城的原生物產，利用料理的創新手法轉換成與眾不同的料理感受，從設定菜色、盤飾擺設、空間佈置，皆利用大自然元素變化與創造。

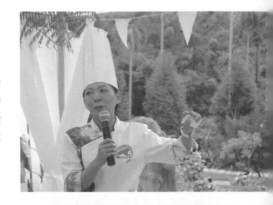

走一趟餐桌上的山城旅程

善待大自然給予的食材，予以人文底蘊、山城文化、在地巧思作為調味，化食物為藝術品，一道道精心封存當地食材自然質樸的鮮味，忠實呈現「從產地到餐桌」的概念，透過感官與飲食設計，更無拘束地進入當地食材帶給人們的全新感受。

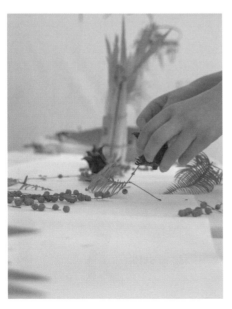

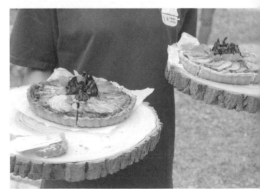

嚐一口山城裡原生美好

藉由實地探訪山城尋找食材,走進產地了解農事,以感恩慎重的心將食材帶進廚房,再化為餐桌上一道道有如藝術品的飲食美學。每道藝術品都展現著何謂土地生態共生;取之臺灣當地材料,用於在地餐食,維持當地生態,將山城特色文化料理作為保存與創新,希望藉由名廚玩客來帶路作為平臺,並有引路人與食物藝術家一起策劃在地飲食與當地農事體驗。人與土地、與山城彼此的慢食,慢心,共樂共活。

讓我們以引路人的身份,帶各位進入山城,開始一場與土地對話的慢饗宴。

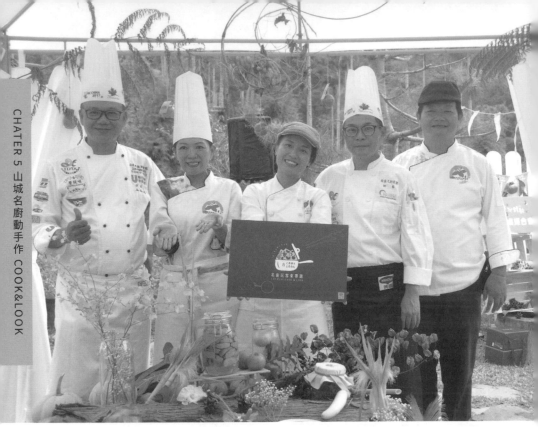

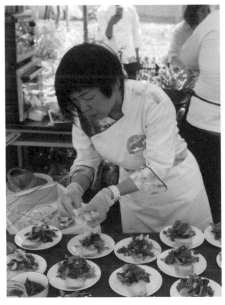

山城創意料理推手 - 鄧玲如

利用創意點子以地方農產品入菜，鄧玲如擔任寧菠小館主廚進入餐飲業 17 年多，從小小的鍋貼起家，至今成為台中特色美食不可或缺的名角，善於用台灣在地食材，創造特色料理。《女人做的好生意》一書中 10 個女人的故事主角之一。

從黃昏市場的攤位起家，將傳統在地的美食年輕化、品牌化、國際化，在激烈且變化多端的市場競爭下，走出自己的路，寧菠小館 - 鄧玲如主廚笑說：「我希望全世界的客人都能吃到我們最在地、最新鮮、最健康的台灣味。」

導入永續環境生態飲食料理

在 2018 年參與台灣生態廚師計畫，我們相信：廚師是食物的重要轉譯者，在食材「從產地到餐桌」的過程扮演重要角色，廚師決定了哪些食物、經過如何料理、以何種方式出現在消費者桌上。當我們與生產者、消費者抱持共同理想，將能一同改變食物的生產方式，確保飲食安全、生態永續、文化傳承。

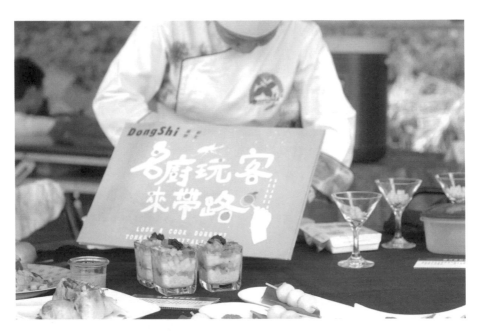

對廿一世紀廚師來說,廚藝專業已不只是「端出料理、餵飽顧客」,提供味覺享受這樣單向的事,而可以以烹飪改變世界。近年已有一群廚師承擔社會責任,積極向社會發聲,以專業、以名氣、以人脈、以烹煮的食物,傳遞訊息,促成一個更公平、更永續的食物生產鏈,更透過食物保留文化,也認識世界。

所有的美食都來自大自然恩賜。我們願以廚房中的每一次選擇,鼓勵生產者支持對環境友善的生產方式,維護大地及整體生態系的健康。

寧菠小館
NINGBO FOOD
SINCE 2008

美食的創意基地 - 寧菠小館

臺中市唯一連續五年榮獲臺中市十大伴手禮首獎,以全球聞名的寧菠傳統美食風味特色為背景,加入台灣在地料理「老菜新吃」的創意文化元素,融合台灣在地食材,推出台灣創意小吃地方特色伴手禮,期建立台灣小吃伴手文化。

嚴選在地食材 創造美食火花

以「老菜新吃」顛覆傳統的創新，秉持健康訴求的品牌價值，寧菠小館認為台灣美食不但要好吃，更要展現在地特色，以創新、健康與環保，讓好味道持續飄香。

「我們店內全部食材都是 MIT」，台灣真的是寶島，每個地方都有自己的特色及名產，運用這些最天然、最道地的原料，像變魔術一般，變出一道道創意美食，用『健康』食材，煮著一道道『愛』的料理與客人『分享』美味，不只填飽了胃也溫暖每個人的心，讓寧菠小館成為美食代名詞。

吃當季、食在地，寧菠小館堅持從產地到餐桌，分享低糖、低鹽、低膽固醇、高鮮、高纖的健康飲食，在料理上持續創新，並積極提供消費者由「感」而人「質」的服務新體驗。

用心創造感質服務體驗

彩色寧菠創立於 2008 年，擅長中西式及創意料理的製作，料理皆由臺灣生態廚師鄧玲如特製打造，希望食品不只是好吃以外，更是能夠重新認識台中在地農產的好。2019 年，彩色寧菠轉型成為更具關懷在地的社會企業 (CSR)，響應食在地之原則體現在地農作的推廣，給予農產有更好的展露舞台，在太平區創立了食品加工廠（餎珍記食品）擴大產量，增加農民收入，創造當地就業機會，活絡地方經濟，並創立了『寧菠＠好好吃飯』，提倡好好食在地，好好吃飯，品牌跨足電商。

精選台中在地農產食材，合研製更多元的口味及特色，提供給民眾選擇，增大伴手禮的通路，讓臺中創意料理更一舉推向國際消費市場，發揚台中之精緻農業與食品，共享共好，我們的目的不只是好吃而已，更重要的事能讓台中的好重新被認識，顛覆傳統做法與想像，可能這不是最頂級的食材與料理手決，但絕對是吃過最難忘的體驗，而這是我們希望為大家能夠呈現的。

PROUDLY MADE IN
NINGBO FOOD
TAICHUNG SELECT

FACEBOOK

官方網站

臺中市北區學士路 146 號
04 - 22360959
09:30-21:00 無公休

INFO

01

輕風南茴

南瓜 / 小茴香子 / 薑黃 / 紫米 / 白米 /
葡萄乾 / 菜脯 / 臺灣紅藜

1. 將洗淨瀝乾後的紫 / 白米與紅藜混合
均勻 , 再加入 1.5 倍的水放入電鍋中煮熟。

2. 取一不沾鍋以少許的橄欖油炒香各 1
茶匙的小茴香子與薑黃後 , 加入少許切成
末的菜脯翻炒至表面微焦 , 再放入 300g
去皮切丁的南瓜塊拌炒至軟 , 過程中可以
加入少量的水幫助南瓜焦糖化 , 直到南瓜
用湯匙按壓至軟爛時 , 加入 30g 的葡萄
乾及煮好的紅藜飯 , 以少許的鹽與胡椒調
味 , 最後放上酥皮即可享用。

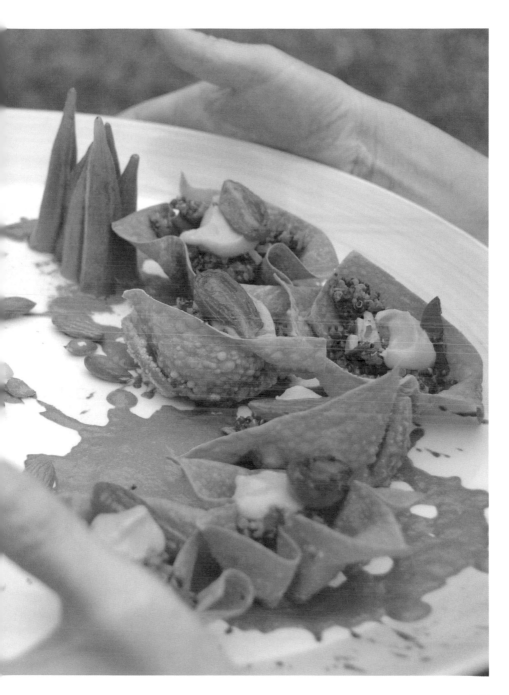

02|

大地豐饒

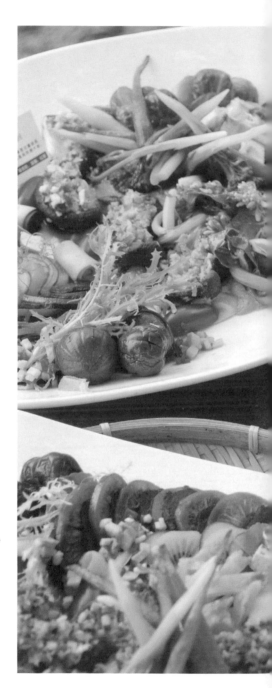

橘子 / 水梨 / 甜菜根 / 葡萄 / 彩色胡蘿蔔 / 青花筍 / 番茄

1. 將橘子等過水切片，冷藏備用。

2. 甜菜根清洗後，不削果皮放入烤箱以200 度烤 30 分鐘以上，直到熟軟。

3. 彩色胡蘿蔔清洗後，縱切，取一不沾鍋以橄欖油煎至表面焦香。

4. 青花筍清洗後，以滾水川燙 30 秒後，冰鎮後瀝乾水分。

5. 取 300g 煮熟的鷹嘴豆加入 1 茶匙的白芝麻醬，15ml 的檸檬汁，30ml 橄欖油，少許的西班牙甜味煙燻紅椒粉，以食物調理機打成泥狀，最後加入鹽巴與胡椒調味。

6. 以 30ml 的梅子醋加 90ml 的初榨橄欖油及少許的糖與鹽調和均勻。

7. 取一瓷盤將步驟 5 的鷹嘴豆泥平鋪在中間，放上處理好的蔬菜水果，再淋上梅子油醋，最後可以加入新鮮薄荷葉或香草作點綴。

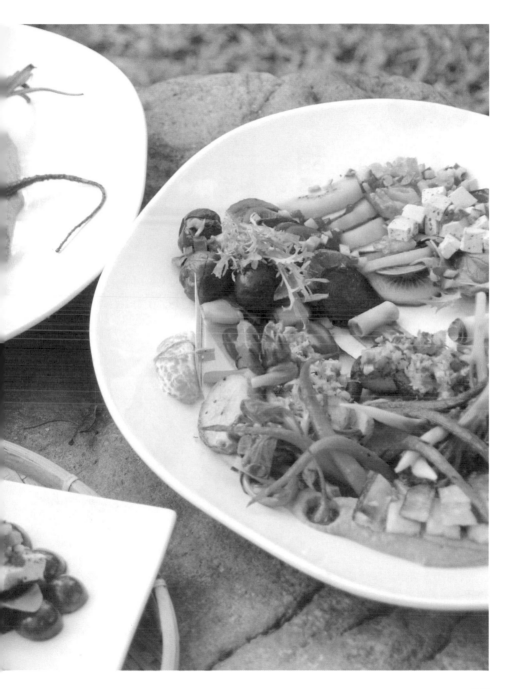

03-

甜果圓滿

甜柿 / 白酒龍眼 / 薄荷 / 杏仁 / 洛神

1. 準備派皮，將 450g 低筋麵粉均勻混入 30g 白砂糖及少許的鹽巴，再讓 250g 的切丁奶油搓入麵粉中，緩慢加入 70g 的冰水揉成麵糰，放置冷藏至少一個小時以上，桿成派皮放在塔模中以 180 度烤 20 分鐘。

2. 杏仁餡，以 60g 的奶油打至乳霜狀，加入 40g 白砂糖快速攪拌，緩慢加入一顆蛋液，最後放入 60g 的杏仁細粉，拌至無粉狀，再平舖在烤到半熟的塔皮中，放回烤箱以 180 度烤 10 分鐘。

3. 將甜柿去皮後切成薄片，浸泡在檸檬水中 1 分鐘後瀝乾，接著平舖在烤好的杏仁派皮上，撒上細砂糖以噴烤至表面焦糖化。

4. 最後以薄荷香草及洛神花蜜餞做裝飾，即可享用。

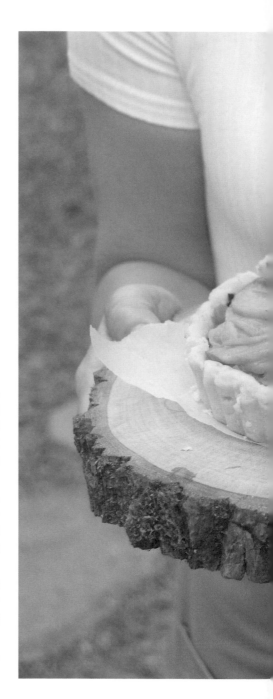

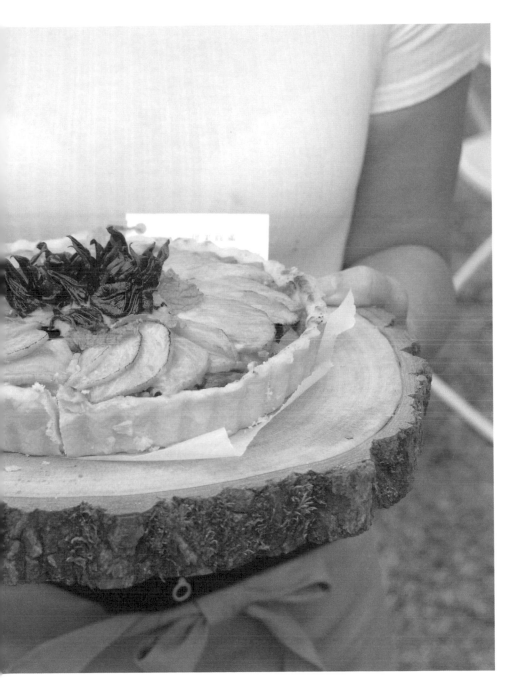

04-

客家苦瓜封

食材：
苦瓜一條 / 蒜頭三顆 / 破布子一大匙 /
黑豆豉一小匙
調味料：
胡椒粉少許 / 鹽少許 / 糖一大匙 / 醬油
膏 3.5 匙 / 水 300ml

1. 苦瓜洗淨擦乾入油鍋100 度炸至金黃
色備用。

2. 熱鍋下油爆香蒜頭、糖，後加入破布子，
黑豆豉，醬油膏水煮滾放入炸好的苦瓜滷
至入味擺盤即完成。

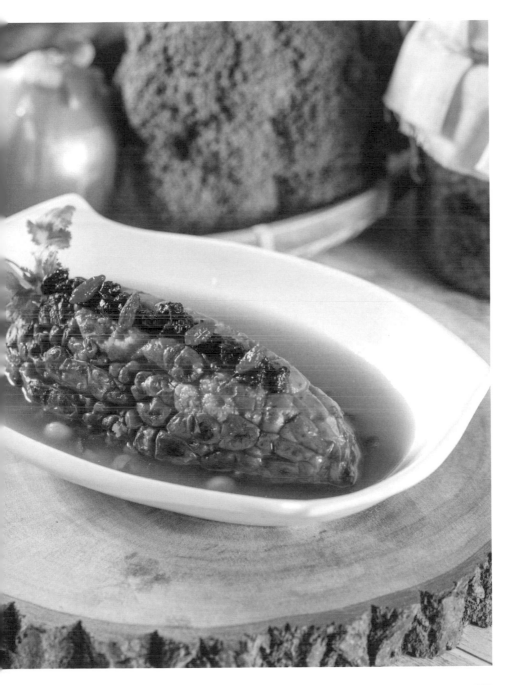

05-

客家小炒

食材：
五花肉 300g/ 豆干 5 片 / 魷魚乾半尾 /
蔥二根 / 蒜頭 4 粒 / 蒜苗一根

調味料：
醬油一大匙 / 米酒一大匙 / 白胡椒少許
/ 鹽少許 / 糖少許

1. 先將魷魚乾以逆紋剪成條狀，用冷水泡
30~50 分鐘備用。
2. 將五花肉切成條狀，豆干和五花肉一樣
切成長條狀，蒜頭切片，芹菜蒜苗，青蔥切
段備用。
3. 熱鍋下油將五花肉煸香，加入蒜頭，魷
魚一起煸香後加入豆干一起爆炒勻。
4. 加入所有調味料略燒一下，最後加入青
蔥段芹菜一起炒均勻悶一下即完成。

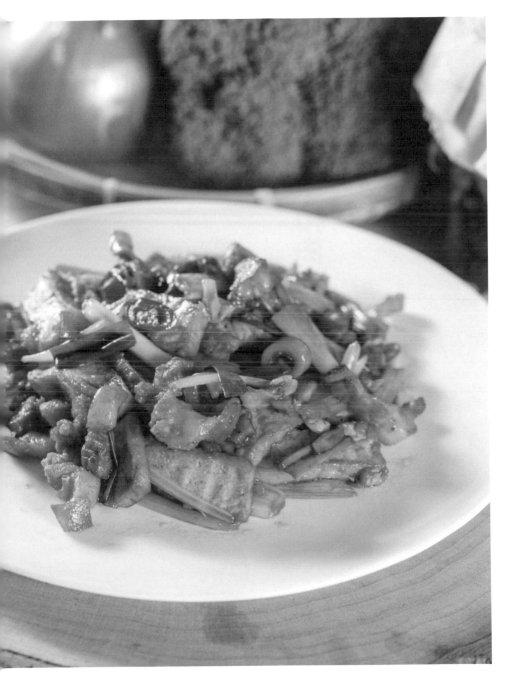

06-

梅干扣肉

食材：
五花肉 1000g/ 梅干菜 2 顆 / 大蒜 8 顆

調味料：
醬油 9 大匙 / 米酒 6 大匙 / 糖少許

做法：
1. 五花肉先川燙一下，抹醬油讓五花肉上色。
2. 熱油鍋五花肉的皮朝下炸，炸出皮呈現黃金色時再輪流將四面輪流炸到金黃色，待涼切成 1.5 公分厚片備用。
3. 梅干菜泡水清洗，注意葉片有許多小沙子要清洗乾淨，瀝乾切成小段備用。
4. 熱鍋下油，大蒜爆香加入梅干菜炒香加入醬油，米酒，水煮開後小火煮 10 分鐘。
5. 將五花肉鋪在碗底，在將梅乾菜鋪在上面鋪平壓緊，放入鍋中蒸 30～50 分鐘即可取出扣盤完成了。

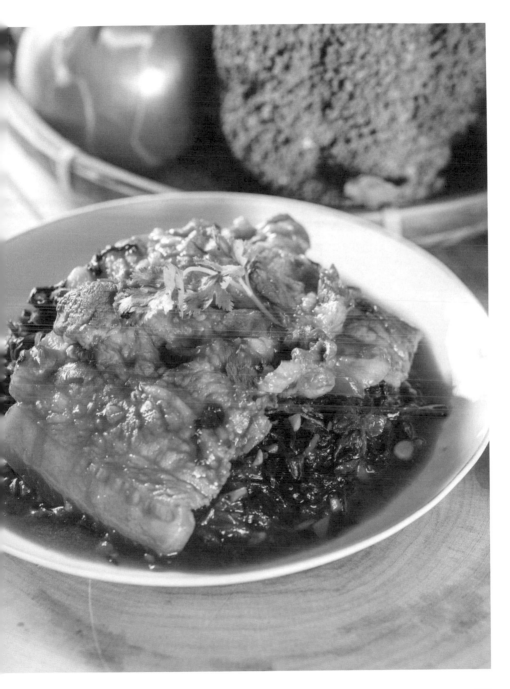

07-

客家糖醋魚

食材：
吳郭魚一條 / 蒜頭 20g/ 辣椒一根 / 蔥
二根　蒜苗一根 / 薑末 5g/ 香菜少許

調味料：
糖少許 / 烏醋 100cc/ 醬油 20cc/ 香油
適量

做法：

1. 將蒜頭,薑,辣椒,蔥,蒜苗,香菜切末,
將所有辛香料放入碗裡加入調味料調勻
備用。

2. 熱油鍋,油溫達約攝氏 100 度將魚下鍋
油炸,炸到酥脆後用大火逼油起鍋盛盤備
用。

3. 將調好的醬料平均淋到魚身即完成。

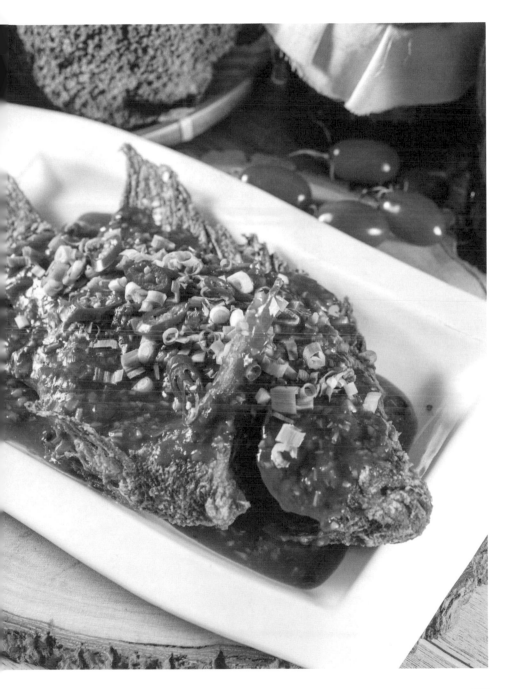

08-

客家麻油雞酒蛋

食材：
仿土雞腿二隻 / 老薑片 200g / 枸杞
10g / 雞蛋二顆

調味料：
黑麻油 4 大匙 / 米酒二瓶

做法：
1. 仿土雞腿切小塊，薑連皮切片備用。

2. 起熱鍋放入麻油用小火煸香薑片，至邊
緣捲曲再加入雞腿炒香後加入米酒煮約
25 分鐘，起鍋放入枸杞略煮關火備用。

3. 熱鍋下麻油將雞蛋煎成荷包蛋後，將麻
油雞盛碗放上麻油蛋即完成。

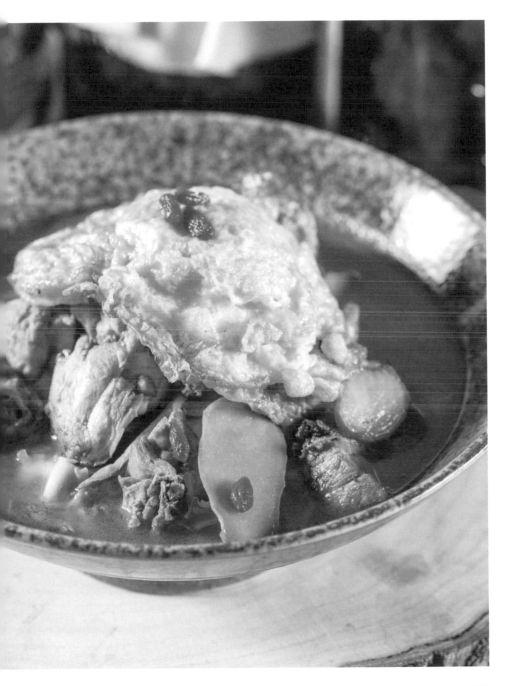

09-

客家鹹湯圓

食材：
湯圓 600g/ 香菜 100g/ 芹菜 100g/ 油蔥 100g/ 冬蝦 80g/ 五花肉 250g/ 香菇 100g 高湯 3000ml/ 茼蒿

調味料：
胡椒粉少許 / 鹽 1 大匙

1. 將香菇跟冬蝦泡水備用。

2. 香菇切絲，芹菜跟香菜切小段備用。

3. 下油鍋爆香冬蝦，香菇，肉絲至香味四溢，在鍋邊加入一些醬油炒出醬香，再加入泡過香菇跟冬蝦的水和雞高湯一起煮，待熟成備用。

4. 準備一鍋滾水煮湯圓，煮到湯圓浮起，待 30 秒後撈起湯圓放入剛才煮好的高湯，加配料再放入茼蒿菜，最後撒上油酥加入芹菜香菜盛碗即完成。

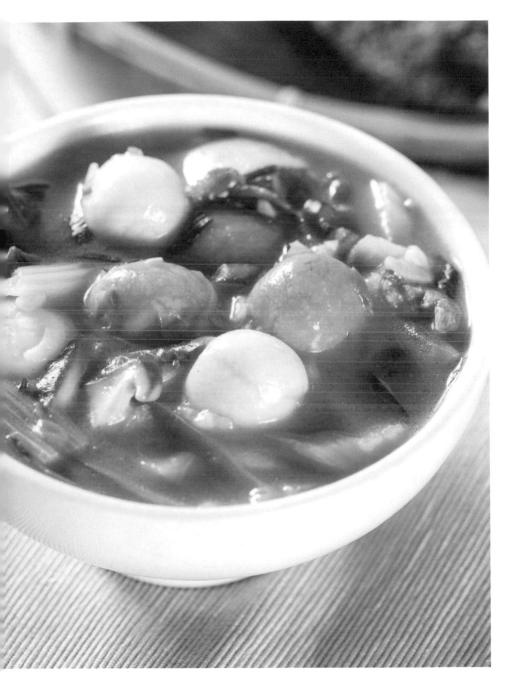

10

客家釀豆腐

食材：
板豆腐二塊 / 豬絞肉 150g/ 福菜 60g/
蒜頭 15g/ 洋地瓜 15g/ 蔥一小段 / 紅辣
椒絲少許　太白粉一大匙 / 雞蛋一個

調味料：
鹽一小匙 / 醬油一大匙 / 胡椒粉少許 /
香油少許 / 糖少許

1. 板豆腐兩塊對切後再切成四方形，在切
好的豆腐上挖洞，備用。

2. 福菜泡水洗淨後切碎，洋地瓜，蒜頭切
碎加入絞肉調味料絞拌均勻加入太白粉
混合成內餡，掐成小丸子放入備用挖洞的
豆腐裡，排盤入蒸鍋蒸 15~20 分即可。

3. 將蒸好的釀豆腐湯汁倒入鍋裡加入少
許醬油，胡椒粉調味後加入太白粉勾芡，
將醬汁淋在豆腐上面，再放上蔥絲跟辣椒
絲淋上熱香油即完成。

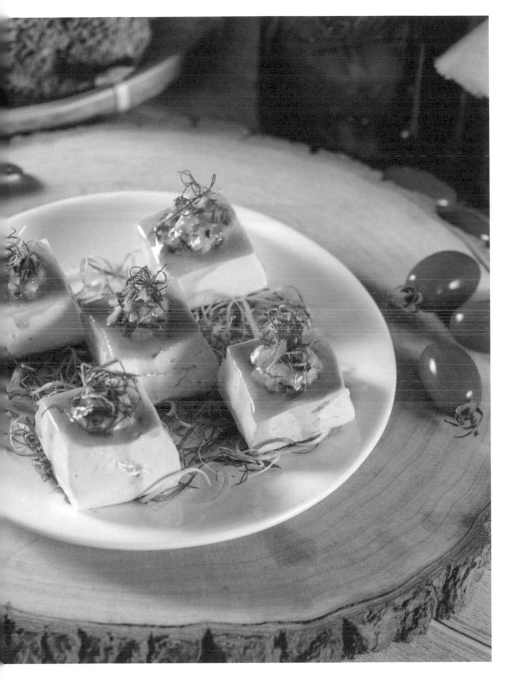

山城生活風格指南
Life Style In Mountain City

作　　者- 名廚玩客來帶路
發 行 人- 鄧玲如
編　　輯- 陳詠仁
內容顧問- 蔡淇華
編輯協力- 林信慧、洪梓源、蔡佳蓉、張采榆、張立妍、朱奕玫
　　　　　江孟慈、孫嘉蓮、唐倢俐、劉怡妡、鍾宛芩、鄔菀華
攝　　影- 鄭豪、陳詠仁

行銷企劃- 華曜出版事業有限公司
電　　話- (04)2472-2469
傳　　真- (04)2473-1716
地　　址- 臺中市南屯區大墩四街 47 號
E m a i l- book831108@yahoo.com.tw

代理經銷- 白象文化事業有限公司
電　　話- (04)2220-8589
傳　　真- (04)2220-8505
地　　址- 台中市東區和平街 228 巷 44 號

出版單位- 名廚玩客來帶路
地　　址- 台中市中區綠川東街 20 號四樓
電　　話- 04-2225 7020
版　　次- 初版
出版日期- 民國 109 年 2 月份
定　　價- NT$：350（平裝）
I S B N- 978-986-97532-0-3

國家圖書館出版品預行編目 (CIP) 資料

山城生活風格指南 / 名廚玩客來帶路作. -- 初版. -- 臺中市：
名廚玩客來帶路, 民108.02　　面；　公分
ISBN 978-986-97532-0-3(平裝)
1.人文地理 2.飲食風俗 3.臺中市東勢區
733.9/117.9/125.4　　　　　　　　108002597

本書團隊獲經濟部中小企業處【SBTR 推動中小企業城鄉創生轉型輔導計畫】，補助製作內容
特別感謝【梨之鄉休閒農業區】與各店家、空間或文化事業及單位提供照片與協助，讓本書順利完成。